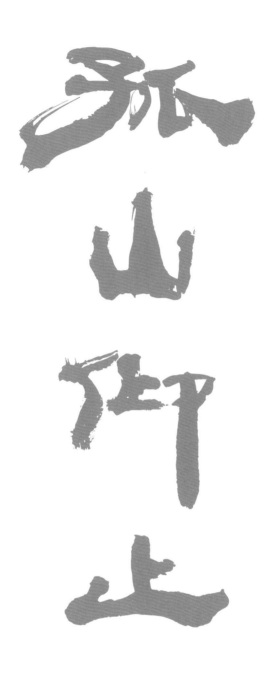

孤山印止

西泠印社藏
金石书画精品选

上海韩天衡美术馆　　编

上海书画出版社

图书在版编目（CIP）数据

孤山仰止：西泠印社藏金石书画精品选／上海韩天
衡美术馆编. —— 上海：上海书画出版社，2023.9
ISBN 978-7-5479-3195-0

Ⅰ. ①孤… Ⅱ. ①上… Ⅲ. ①汉字－法书－作品集－
中国②中国画－作品集－中国③汉字－印谱－中国 Ⅳ.
①J222

中国国家版本馆CIP数据核字(2023)第169878号

孤山仰止——西泠印社藏金石书画精品选

上海韩天衡美术馆 编

责任编辑	孙晖　凌云之君
审读	雍琦
封面设计	刘蕾
内页设计	陈绿竞
技术编辑	顾杰

出版发行	上海世纪出版集团 上海书画出版社
地址	上海市闵行区号景路159弄A座4楼
邮编	201101
网址	www.shshuhua.com
E-mail	shuhua@shshuhua.com
印刷	上海雅昌艺术印刷有限公司
经销	各地新华书店
开本	889×1194　1/16
印张	13.75
版次	2023年9月第1版　2023年9月第1次印刷
书号	ISBN 978-7-5479-3195-0
定价	380.00元

若有印刷、装订质量问题，请与承印厂联系

前言

西泠印社『占湖山之胜，撷金石之华』，是海内外印人研求印学之地。自清光绪三十年（一九〇四）由丁仁、王禔、叶铭、吴隐四君子在杭州孤山创立，以『保存金石，研究印学』为宗旨，修启立约，招揽同志。经过数代西泠印人的艰苦创业，开创了近现代篆刻史上的文化奇观，西泠已成为令人无比景仰的印学圣殿。二〇二三年为了纪念西泠印社建社一百二十年，由西泠印社副社长韩天衡先生策划，西泠印社、上海韩天衡美术馆主办，上海韩天衡文化艺术基金会协办的『孤山仰止——西泠印社藏金石书画精品展』，将于九月下旬上海韩天衡美术馆建馆十年之际开幕，为观众近距离观赏西泠印社丰富的社藏提供了一次绝佳机会。

此次『孤山仰止——西泠印社藏金石书画精品展』共展出八十多件作品，皆为精心挑选的西泠印社藏品。按类别有书法、绘画、篆刻、印谱、印屏五大项。作者上起十六世纪明代中期，下迄二十世纪末，以明清以来名家流派书画篆刻家与西泠印社社员为两大主线，较为完整地体现了各家的艺术风貌，其中与西泠印社相关联的作品更显系统性。如西泠印社灵魂人物中的四位创始人与吴昌硕、马衡、张宗祥、沙孟海、赵朴初、启功六位社长的作品，代表着印社的历史与高度，其中首任社长吴昌硕以古茂雄秀，苍茫浑朴的独特艺术风格屹立于近代海上艺坛，对早期西泠印社的活动开展、地位提升与在海内外影响力的传播起到至关重要的作用。本次展览展出其为上海商会名流王晓籁所题石鼓文匾额『籀庐』与《贵寿神仙图》，皆为其七十多岁时之力作，难得一见。张宗祥为同社中著名篆刻鉴藏家张鲁盦所书的斋名『望云草堂』横幅，背后蕴藏着社员爱社如家、无私捐赠、高风亮节的故事。其他还有副社长傅抱石于西泠印社建社六十周年所绘的《印人齐白石像》，不仅写生逼真，题跋中概括了篆刻发展史与对白石老人的艺术评论。至于傅抱石《西湖柳烟图》、陆俨少《西泠揽胜图》，沙孟海与启功的行书苏东坡《六月二十七日望湖楼醉书》等，皆与西泠印社及

迷人的西子湖息息相关。

古代书画展品中，最早有明代嘉靖进士王毂祥的行书轴，与董其昌齐名的华亭名士陈继儒的草书扇面，以及晚明另辟蹊径、最具独创性书家之一的张瑞图行书轴，能使观众领略到有明一代萧散自然、古雅平和的传统士人书风与奇崛狂逸、绝尘而奔的个性张扬书体。同样清初查士标、郑簠，『四王恽吴』中的王翚、恽寿平与『扬州八怪』中的李鱓、金农、黄慎、郑燮、罗聘，皆在清代绘画史上享有极高声誉，形成清代康乾画坛群峰并峙的绚丽景象，在本次展览中西泠印社尽出诸家佳构，使观众大饱眼福。

杭州作为浙派篆刻的发源地，自丁敬以来，后世学人将其与同籍继承者蒋仁、黄易、奚冈、陈豫钟、陈鸿寿、赵之琛、钱松并称为『西泠八家』，成为清代中叶以来最具影响力的两大篆刻流派之一。西泠印社为收藏西泠八家作品之重镇，为了全方位呈现『西泠八家』的艺术成就，此次展览中重点推出其中六家的书画作品，洵属难得。此外与浙派并称，以邓石如、吴熙载为代表的皖派大家作品此次也一一呈现。

晚清艺坛名家辈出，篆刻界中的徐三庚、赵之谦、蒲华、黄士陵与海派书画界中的任熊、任薰、任颐、沈曾植、胡钁、黄

亭、章太炎、徐悲鸿、潘天寿、谢稚柳等大家的作品无不受人追捧。这次观众将在『孤山仰止』展览中饱览他们的作品。

物换星移，时光荏苒，遥想当年，孤山题襟，群贤风流，古欢何极。西泠印社社藏原来大多属于社员私藏及捐赠，如今能荟萃一堂，与湖山同寿，实为印社之幸，亦为民族之幸。本次展览为西泠印社建社一百二十年系列活动之一，展期近三个月，许多珍贵展品都是第一次离开印社库房，走出杭州，也多载于画册而未睹真容者。山不在高，有贤仰止，韩天衡先生特将本次展览主题定为『孤山仰止』。在此祝愿韩美十载，前程似锦；西泠百廿，金石永年！

上海韩天衡美术馆馆长　张炜羽

二○二三年八月

目录

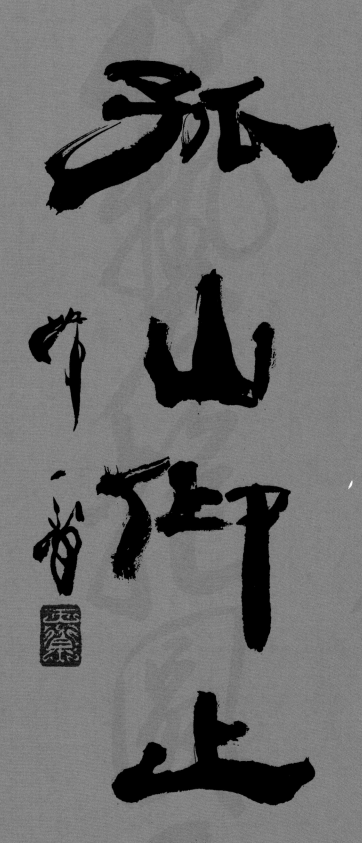

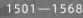

王穀祥

1501—1568

字禄之，号酉室。长洲（今江苏苏州）人。嘉靖八年（1529）进士，授工部主事。历吏部员外郎，持法不阿，忤尚书汪铉，贬真定通判。后辞官家居，屡召不出。性敏好学，善作古文词。擅绘事，精研花卉，长于写生，渲染重法度，枝叶俱有生色。人品、画格为士林所重。书法仿晋人，亦工篆籀八体。善摹印，邹迪光《金一甫印选》序曰：『此道惟王禄之、文寿承、何长卿、黄圣期四君稍稍见长』。将其与文、何并举。撰有《苏州府学志》十二卷。

會老堂詩和王文恪公韻
湖上華堂開會老，山間耆俊聚清時
乾坤嘯傲心無累，丘壑徜徉興不疲
白髮蒼顏長結侶，黃公綺季可為師
此中真樂誰能識，惟有香山洛社知
嘉靖庚申，吏部郎王穀祥

行书 会老堂诗和王文恪公韵
明嘉靖三十九年（1560）
158×73.5cm

会老堂诗和王文恪公韵

湖上华堂开会老，山间耆俊聚清时。乾坤啸傲心无累，丘壑徜徉兴不疲。白发苍颜长结侣，黄公绮季可为师。此中真乐谁能识，惟有香山洛社知。

嘉靖庚申，吏部郎王穀祥

陈继儒

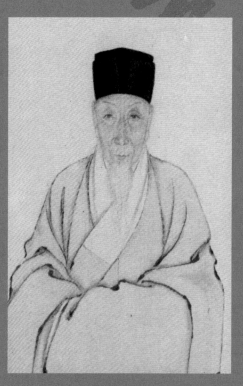

1558—1639

字仲醇，号麋公、眉公。华亭（今上海松江）人。与董其昌齐名。少负才名，饶智略，长于诗、古文辞，短翰小词皆有风致。二十一岁补诸生，二十八岁弃去，焚儒衣冠，退居小昆山南，屡征不仕，有『山中宰相』之名。但凡旱涝或国计民生者，往往慷慨陈辞。晚年筑别业于佘山，致力书画著述。书宗苏轼，于苏法书虽断简残碑亦必搜采，并手自摹刻，辑成《晚香堂苏帖》。善画山水，空远清逸。亦善画水墨梅竹，点染精妙，出人意表。著有《太平清话》《眉公书画史》等。

陈继儒

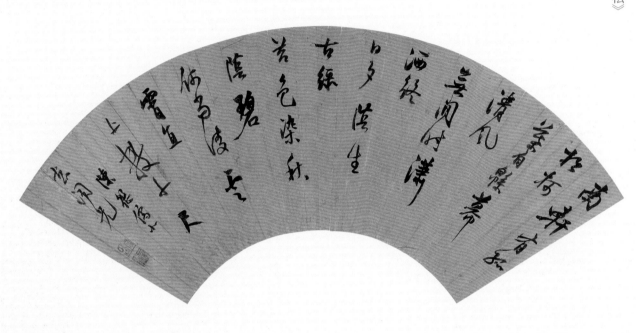

南轩有孤松，柯叶自绵幂。

清风无闲时，潇洒终日夕。

阴生古绿苔，色染秋阴碧。

何当凌云霄，直上数千尺。

陈继儒似志闻兄。

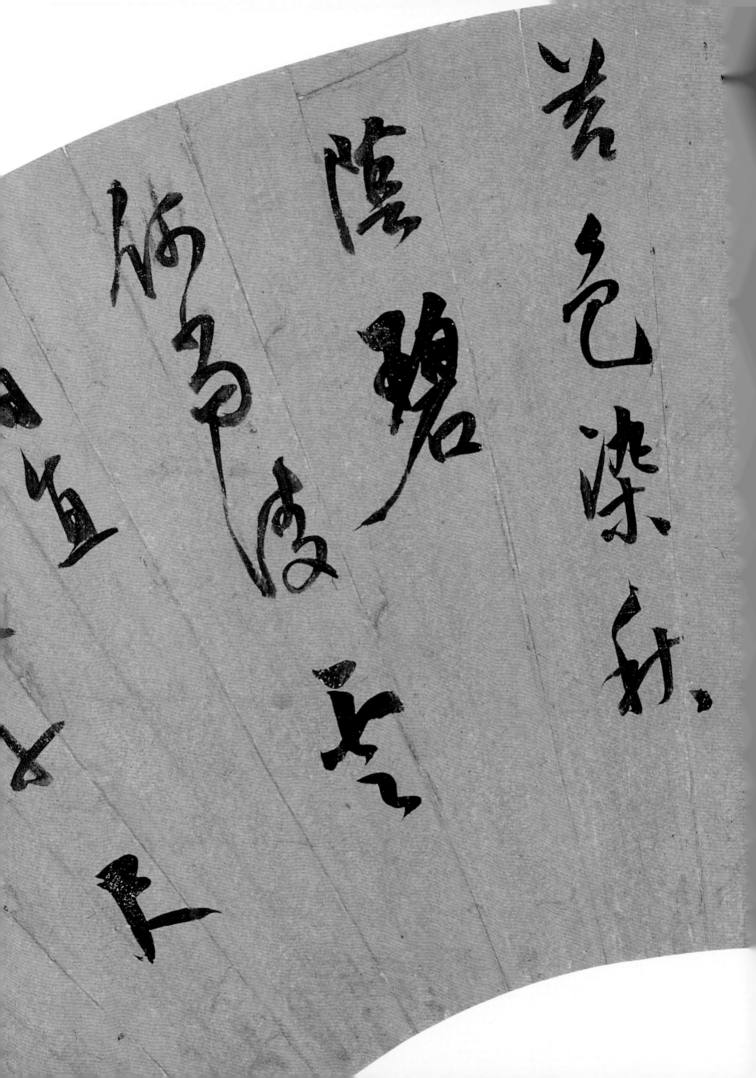

张瑞图

张瑞图（1570—1644），字长公，号二水。福建晋江人。万历三十五年（1607）廷试一甲第三名及第，天启六年（1626）擢武英殿大学士，因牵涉到阉党魏忠贤，崇祯元年（1628）被罢官。精书法，于钟繇、王羲之外，得有张旭、怀素、孙过庭流韵。后期用笔侧锋翻转，风格奇逸，气势慑人，自成面目。与邢侗、董其昌、米万钟并称『晚明四大家』。在日本书坛影响甚大。山水画学黄公望，骨格苍劲，点染清逸，用笔与王铎相近。亦工佛像。

张瑞图

疏树寒云色，茵陈春藕香。脆添生菜美，阴益食簟凉。野鹤清晨出，山精白日藏。石林蟠水府，百里独苍苍。

白毫庵居士瑞图。

行书　杜甫《陪郑广文游何将军山林》十首之七

明代

174×46cm

查士标

查士标（1615—1697），字二瞻，号梅壑、懒老。安徽休宁人，后寓江苏扬州。明诸生，入清不应举，从事书画。精鉴别，家藏多鼎彝及宋元人真迹。擅画山水，初学倪瓒，后参用吴镇、董其昌法，笔墨疏简，风神闲散，意境荒寒。与弘仁、孙逸、汪之瑞为新安派四大家。专尚疏淡一路，为其特色。书法亦学董其昌，纵逸处近米芾。著有《种书堂遗稿》。

夜似青韶上日先春不�{?}賜
揮塵韻清筎娜々恊鶯調游
浮三雅結社霞中擅六朝梅柳共
墨书期继笔颂盤椒
查士标

行书 『夜似青韶』词句
清代
181×72.5cm

夜似青韶，七日先春春不遥。赐挥尘，韵清筎，娜娜协莺调。
游浮三雅，结社霞中擅六朝。梅柳共，墨相期，彩笔颂盘椒。

查士标。

查士标

郑簠

郑簠（1622—1693），字汝器，号谷口。江苏上元（今南京）人。以行医为业，亦善隶书，遍访河北、山东汉碑，几乎倾尽财力。习汉碑达三十余年，所书含篆籀气息，多蚕头重笔，波磔上扬，飘逸奇宕，且飞白居多。梁巘称赞：『郑簠八分书学汉人，间参草法，为一时名手。』钱泳称：『谷口始学汉碑，再从朱竹垞辈讨论之，而汉隶之学复兴。』

隶书　沈佺期《嵩山石淙侍宴应制》
薛稷《奉和圣制春日幸望春宫应制》

清代

167.5×47.5cm

金舆旦下绿云衢，彩殿晴临碧涧隅。
溪水泠泠逐行漏，山烟片片引香炉。
仙人六膳调神鼎，玉女三浆捧帝壶。
自惜汾阳纡道驾，无如太室览真图。
九春风景足林泉，四面云霞敞御筵。
花镂黄山绣作苑，草图玄灞锦为川。
飞觞竞醉心洄日，走马争看眼著鞭。
喜奉宸游归路远，直论行乐不言旋。
谷口郑簠书。

衛 綵 殿 精 臨

港 人 六 膳 調

鴛 無 如 太 宓

亓　辥　敬

樂　心　御

不　洞　蓮

言　目　耄

旋　赴　縷

王翚

1632—1717

字石谷，号耕烟散人、乌目山人、清晖主人等。江苏常熟人。王鉴弟子。后转师王时敏，悉心临摹历代名作，遂熟谙诸家技法。平素与知友恽寿平切磋画艺。康熙曾命他主持绘制《南巡图》巨构，并赐书『山水清晖』四字，声誉益著。家居鬻画三十载，山水与王时敏、王鉴、王原祁合称『四王』。所作以仿古为多，功力深厚，熔铸南北画派于一炉。弟子颇夥，世称『虞山画派』。

仿陆天游山水图

清康熙三十四年（1695）

103×43cm

王翚

一七

积铁千寻届紫虚，云端鸡犬见村墟。

秋光何处堪消日，流涧声中把道书。

乙亥中秋，仿天游生小景，呈西斋老

先生正。古虞石谷子王翚。

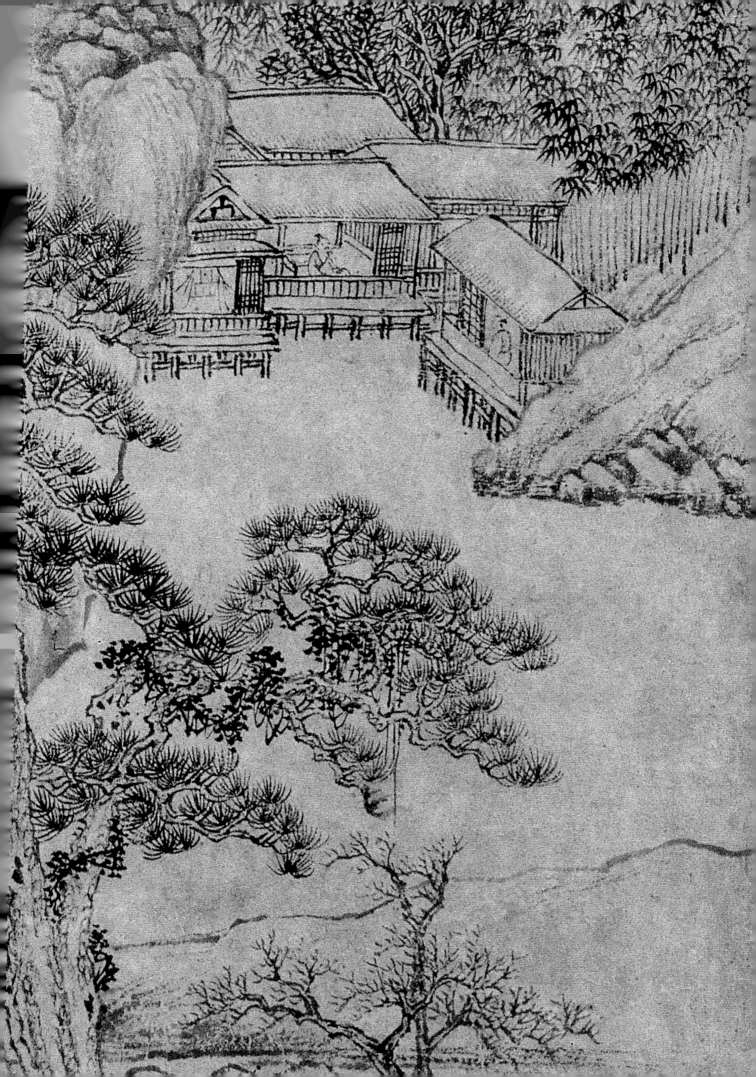

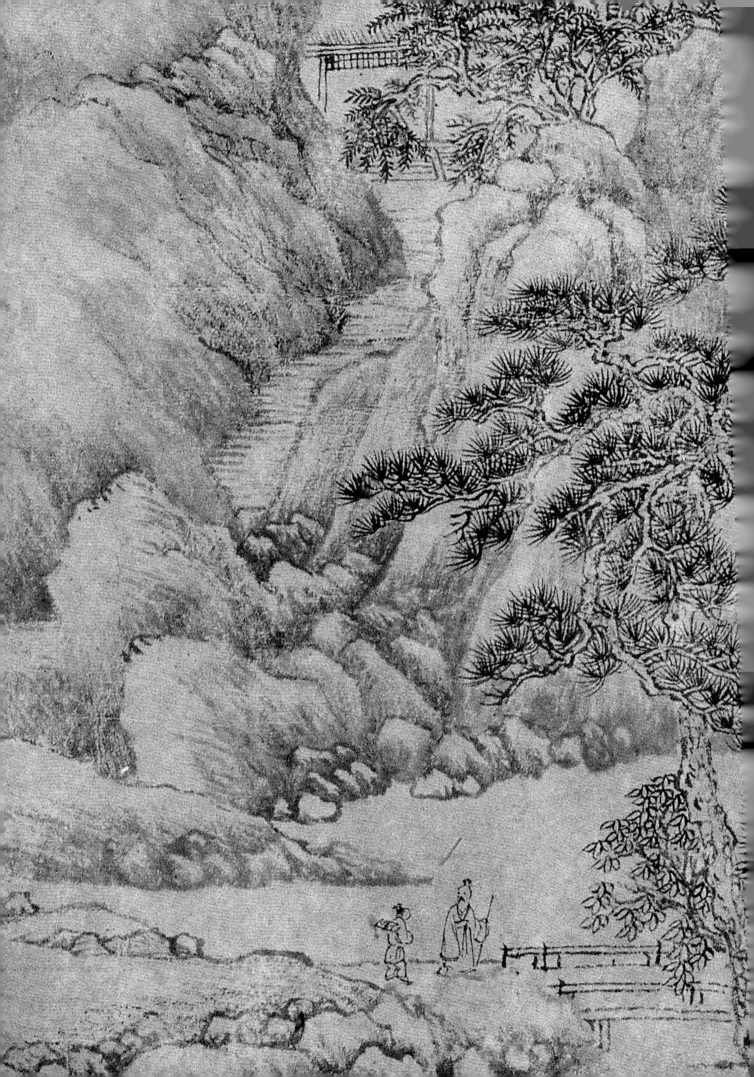

恽寿平

1633—1690

初名格，字寿平，更字正叔，号南田，别号云溪外史，晚居城东，号东园客、草衣生，迁白云渡，又号白云外史，斋名瓯香馆。江苏武进人。家贫，生而敏慧，能诗，精行楷书，师法褚遂良，如簪花美人，清朗绰约。初工山水，笔墨秀峭，后与王翚结交，自歉曰『是道让兄独步，格耻为天下第二手』。实其山水，清秀超逸，气味隽雅，不让王翚。多作花鸟，斟酌古今，师法北宋徐崇嗣没骨法，成就卓著。与王时敏、王鉴、王翚、王原祁、吴历合称『清六家』，一称『四王吴恽』。著有《瓯香馆集》《南田诗钞》《南田画跋》。

临赵子固水仙图
清代
31.5×20.5cm（每开）

素女骑鸾未拟还，绿云飘缈望神山。
遥知玉节金幢会，只在蓬壶浅水间。
临赵子固本，南田寿平。

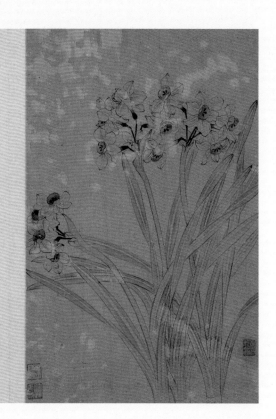

素女骑鸾未拟还绿云飘缈
望神山遥知玉节金幢会只
在蓬壶浅水间
临赵子固本
南田寿平

临元人九仙图
清代
31.5×20.5cm（每开）

冰鳞雾鬣，牙角腾骧。枝撑河尾兮，根歘灵泉。
芬哉芒芒兮，黛色尝鲜。集珠丘之翔鸟兮，招
九仙之联翩。顾朝生楚楚而叹息，曾雪霰之不
延。惟贞心可以久要兮，敝河岳而安知岁年。
临元人九仙图，园客寿平。

冰鳞雾鬣牙角腾骧枝撑河尾
于根歘灵泉芬哉芒芒兮黛色尝
鲜集珠丘之翔鸟兮招九仙之联翩
顾朝生楚楚而叹息曾雪霰之不延惟贞
心可以久要于敝河岳而尚知岁年
临元人九偎图
园客寿平

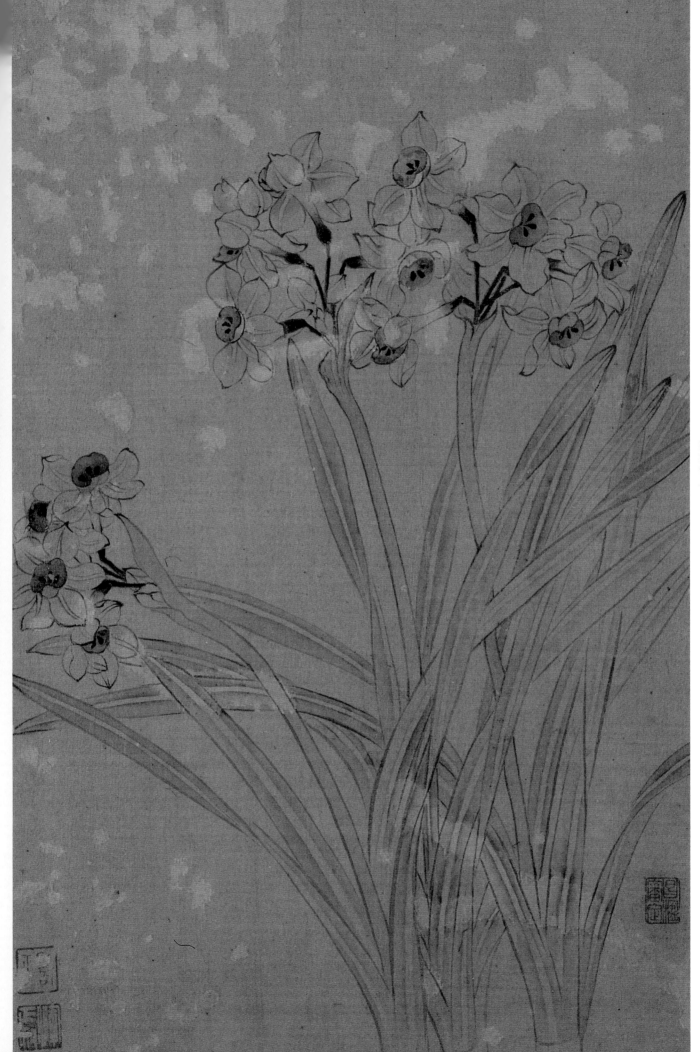

李　鱓

李鱓（1686—1762），字宗扬，号复堂、懊道人。江苏兴化人。康熙五十年（1711）举人，曾为宫廷作画，后任滕县知县，为政清简，以忤大吏罢归。在扬州鬻画，为『扬州八怪』之一。擅画花卉虫鸟，初师蒋廷锡，画法工致；又师高其佩，进而趋向粗笔写意，并取法林良、徐渭、朱耷，落笔劲健，纵横驰骋，不拘绳墨而有气势，有时使用重色或彩墨结合，颇得天趣。后在扬州见石涛作品，遂用破笔泼墨作画，风格一变。秦祖永评其画云：『笔意躁动，不免霸悍之气。』书法古朴，亦有金石气。

李鱓

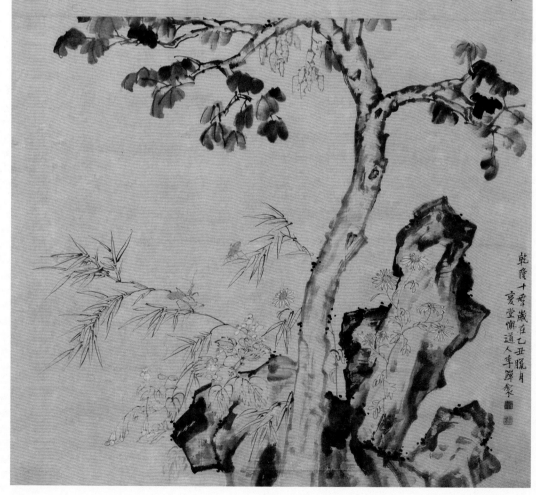

古木欹斜风豆叶荒依稀
此地有农桑可缉江北
机声少莫听花间
络纬嬢已凉天气锁
闻慈母后怜儿莫浪游
莫限酷乞绳垫砧动人
情里玉搔头梭声轧轧
月初斜侣此画与又
一家听起空遮寿未暴
夜凉依旧咽秋花三秋
宝艳胀春三时两々如
露水甘不尽芙容入画
恐惊领毛楼江南障
宦归来白宏新人言
作画少揩神堂生辈
底继摸甚一斤秋尽万
古春乾隆十年岁在乙丑嘉平月
晓画秋光禄戍渡录题画诗句属
宸翁年学兄教政
懊堂李鱓

乾隆十年岁在乙丑晓月
懊堂懊道人李鱓制

一五

古木虆風豆葉茨依稀
此切有農桑可憐江北
機杼聲少莫聽花間
絡緯孃已涼天氣鎖
聞愁此後愁娥莫浪遊
夢限籠它繩塔砧動人
情是玉搔頭機聲軋軋
月初斜伴此魚聲又
一家聽起空連壽未暑琴
更京衣奮因秋花三秋

孤山仰止

二六

李鱓

古木秋风豆叶黄，依稀此地有农桑。无限秋花绕阶砌，动人情思玉搔头。可怜江北机声少，莫听花间络纬娘。机声轧轧月初斜，似此虫声又一家。晓起空庭寻未得，夜凉依旧咽秋花。三秋宝艳胜春三，时雨何如露水甘。不遣芙容入图画，恐惊颜色梦江南。薄宦归来白发新，人言作画少精神。岂知笔底纵横甚，一片秋光万古春。乾隆十年，岁在乙丑嘉平月，既画秋光，裱成，复录题画诗句。请宸翁年学兄教政，复堂李鱓。

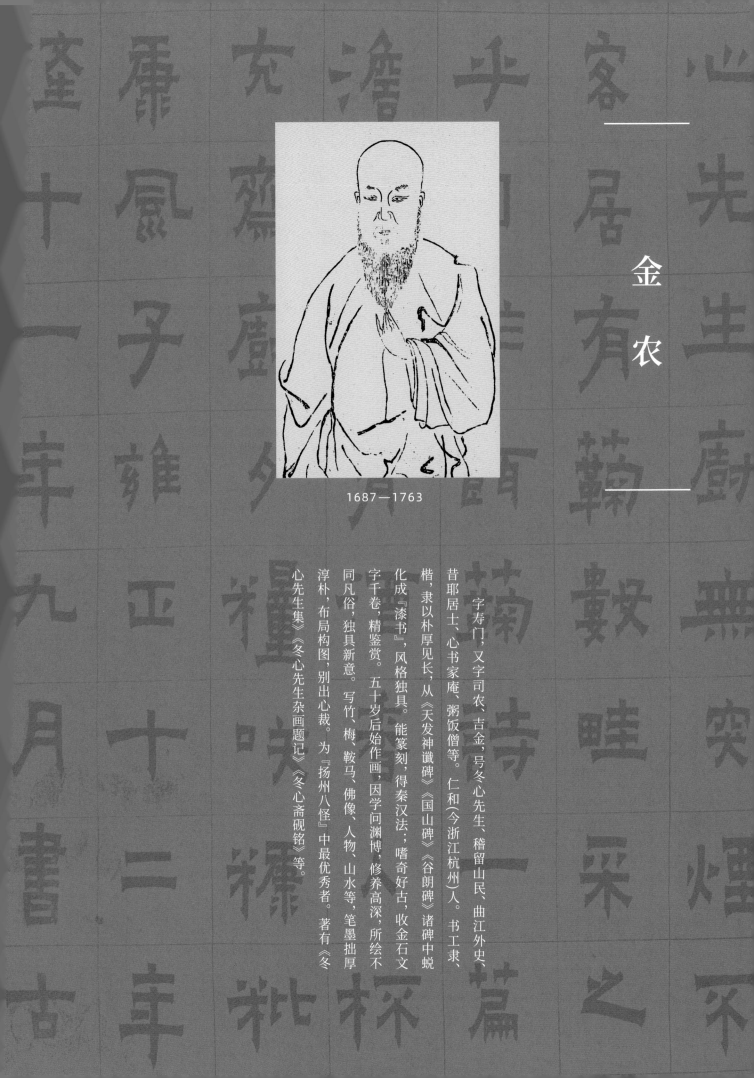

金农

1687—1763

字寿门，又字司农、吉金，号冬心先生、稽留山民、曲江外史、昔耶居士、心书家庵、粥饭僧等。仁和（今浙江杭州）人。书工隶、楷，隶以朴厚见长；从《天发神谶碑》《国山碑》《谷朗碑》诸碑中蜕化成『漆书』，风格独具。能篆刻，得秦汉法；嗜奇好古，收金石文字千卷，精鉴赏。五十岁后始作画，因学问渊博，修养高深，所绘不同凡俗，独具新意。写竹、梅、鞍马、佛像、人物、山水等，笔墨拙厚淳朴，布局构图，别出心裁。为『扬州八怪』中最优秀者。著有《冬心先生集》《冬心先生杂画题记》《冬心斋砚铭》等。

金农

冬心先生厨无突烟不为所厄果何术耶客居有菊数畦采之以当夕餐菊可饵乎因作饵菊诗一篇叶疏花更疏寒菊澹如此有酒香入杯无人景在水可以充斋厨夕粮笑糠粃餐之得长生我亦康风子雍正十二年九月在扬州作乾隆十一年九月书古杭金农

漆书 《饵菊诗》
清乾隆十一年（1746）
108.5×42.5cm

冬心先生厨无突烟，不为所厄，果何术耶？客居有菊数畦，采之以当夕餐。菊可饵乎？因作饵菊诗一篇：叶疏花更疏，寒菊澹如此。有酒香入杯，无人景（影）在水。可以充斋厨，夕粮笑糠粃。餐之得长生，我亦康风子。

雍正十二年九月在扬州作。乾隆十一年九月书，古杭金农。

蔚　鞠　餚　有
無　縠　鞠　酒
突　畦　詩　香
煙　采　一　人
來　之　篇　杯

蒸　無　浪　九
踈　人　之　月
萋　景　得　左
更　左　長　揚
踈　水　生　州

黄 慎

黄慎（1687—约1770），初名盛，字恭寿，又字恭懋，号瘿瓢子、东海布衣等。福建宁化人。家贫，事母以孝称。居扬州，以鬻画为生，为『扬州八怪』之一。师从上官周，善绘人物，笔致工细，多取神仙故事和文人士大夫生活为题材，时画纤夫、渔民、樵夫、乞丐。后用狂草笔法作画，纵横挥毫，气象雄伟。曾作《群乞图》，同情逃荒人流落街头的苦难生活，但时失之粗俗。山水学吴镇，兼宗倪瓒、黄公望。亦作花卉。擅长书法，学怀素。著有《蛟湖诗钞》。

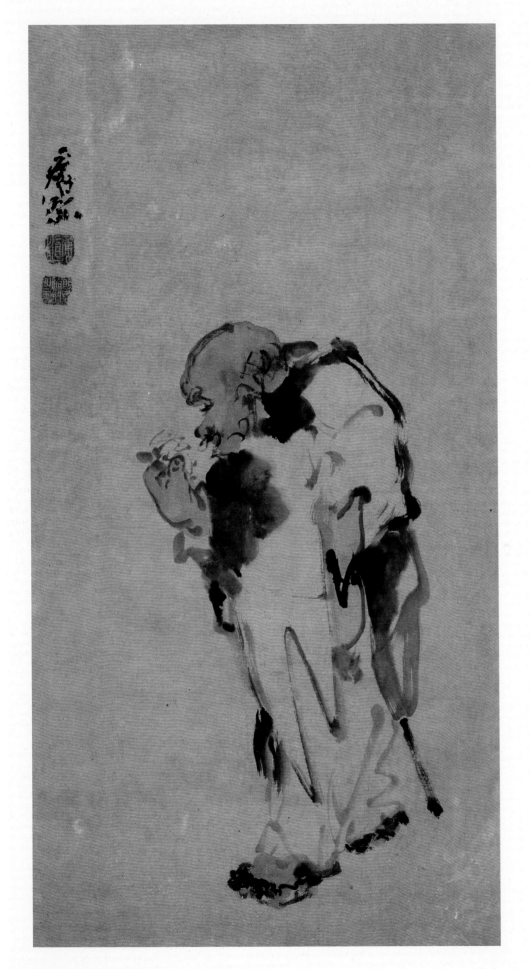

黄　慎

瘦瓢。

1693—1765

郑燮

字克柔，号板桥。江苏兴化人。少孤贫，天资奇纵。乾隆元年（1736）进士，官山东潍县令，吏治清明，与民同忧。因助农民胜讼及开仓赈济，遭罢官。长居扬州鬻画，为『扬州八怪』之一。工书法，以篆隶体参合行楷，有疏密纵横错落，瘦硬奇峭之致，自称『六分半书』，后人喻为『乱石铺路』。擅画兰、竹、石、松、菊，取法于徐渭、石涛、八大诸家，体貌疏朗，风格劲峭。尤以画兰竹著称，脱尽时习，秀劲绝伦。善诗文，诗意新奇。著有《郑板桥集》。

东林寺里一沙弥，心爱当时才子诗。山下偶逢流水出，
秋来却与白云俱。滩头蹴屦挑沙菜，路上停舟读古碑。
想到旧房携锡杖，小松应有过檐枝。板桥郑燮。

草书　刘禹锡《送景玄师东归》
清代
91×51cm

東林寺裏一沙彌心爱当時才子詩山下偶逢流水出秋來却與白雲俱灘頭蹴屦挑沙菜路上停舟讀古碑想到舊房携錫杖小松應有過簷枝板橋郑燮

丁　敬

1695—1765

字敬身，号砚林、钝丁、梅农，别署玩茶叟、丁居士、龙泓山人、砚林外史、胜怠老人、孤云石叟、独游杖者等。钱塘（今浙江杭州）人，常寓扬州。嗜好金石铭刻，曾于穷岩绝壁欣赏，摹拓前人妙迹，终日不忍去。工诗，常与好友厉鹗、杭世骏、金农等相唱和。精通印学，所吟『看到六朝唐宋妙，何曾墨守汉家文』句尤为惊绝。篆刻追秦摹汉，逾越明人，并对历朝印章均能取精用闳，集其大成。所作篆法以方折寓圆婉，删繁就简，多得隶意。用刀取法朱简，碎刀直切，得生涩苍浑之趣，一洗当时印坛矫揉妩媚之颓风，后人奉为浙派鼻祖，从者如云。著有《武林金石录》《砚林诗集》《龙泓山人集》等。

行书　七律《游兰亭》

清代

127×30cm

放（骋）怀游目此清秋，共向溪桥舣小舟。

未觉云山成寂寞，果然王谢擅风流。

渚田稻熟兰兰争长，湍濑沙明竹自修。

顿使形骸浑放浪，那能深抱昔贤忧。

梅垞砚长兄正误，砚顽叟丁敬。

丁敬

刘墉

1719—1804

字崇如，号石庵。山东诸城人。乾隆十六年（1751）进士，先后任安徽、江苏学政，陕西按察使，直隶总督，吏部尚书，授东阁大学士，卒后赠太子太保，谥文清。擅小、中楷，取法董其昌，兼师颜真卿、苏轼诸家，其书用墨饱满，浑厚端庄，貌丰骨劲，别具面目。时人将其与王文治并举，有『浓墨宰相，淡墨探花』之美誉。又与同时翁方纲、梁同书、王文治齐名，并称『翁刘梁王』。包世臣《艺舟双楫》称：『文清少习香光，壮迁坡老，七十以后潜心北朝碑版，虽精力已衰，未能深造，然意兴学识，超然尘外』。《清稗类钞》称：『文清书法，论者比之于黄钟大吕之音，清庙明堂之器，推为一代书家之冠』。

行书 临赵孟頫《论裴行俭书帖》
清嘉庆二年（1797）
135.5×72cm

裴行俭工草隶名家。帝尝以绢素诏书《文选》览之，秘爱其法，赉物良厚。行俭每言：『褚中令非精纸佳墨，未尝辄书，不择笔墨而妍捷者，惟余与虞伯施耳。』所撰部伍、营阵、料胜负、别器能等四十六篇，诏取入大内，世不复传。松雪书。与《记永兴帖》是一时书也。丁巳夏月，石庵临于久安室。

刘墉

及日至休吏，賊曹掾張扶獨不肯休，坐曹治事。宣出教

行书　节录《汉书·薛宣传》

清代

29×36.5cm

孤山仰止

曰：『盖礼贵和，人道尚通。日至，吏以令休，所繇来久。曹虽有公职事，家亦望私恩意。掾宜从众，归对妻子，设酒肴，请邻里，壹笑相乐，斯亦可矣！』扶惭愧。官属善之。

仿唐人史事帖。

又曾胗吾公海事上些

私回言揚宜従宦憺写

妻子誤沮首清欲里言夨

相樂耶上二可吴扶正恨官

屬事々

仿庵人史事帖

1733—1799

罗 聘

字遯夫，号两峰、花之寺僧、衣云和尚等。安徽歙县人，侨居江苏扬州。为金农弟子。擅画人物、佛像、花果、梅竹、山水，笔情古逸，思致渊雅，别具一格。为『扬州八怪』之一。所作佛像奇而不诡，尤喜画鬼，尝多次作《鬼趣图》，借以讽世，尽得其妙。三次上京，名动公卿，极得硕彦称赏，皆折节与交。甚贫，『一身道长，半世饥驱』，甚至『质衣欲尽，债帖难偿』。著有《香叶草堂集》。

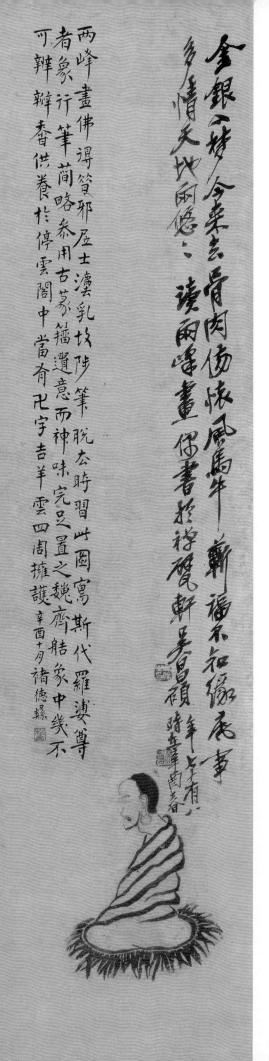

斯代罗婆尊者像

清代

87×28.5cm

金银入梦今来去，骨肉伤怀风马牛。祈福不知缘底事，多情天地两悠悠。读两峰画偶书于禅甓轩，吴昌硕年七十有八，时在辛酉春。

两峰画佛得昔邪居士法乳，故陡笔脱去时习。此图写斯代罗婆尊者象，行笔简略，参用古篆籀遗意，而神味完足。置之魏齐造象中，几不可辨。瓣香供养于停云阁中，当有卍字吉羊云四周拥护。辛酉十月，褚德彝。

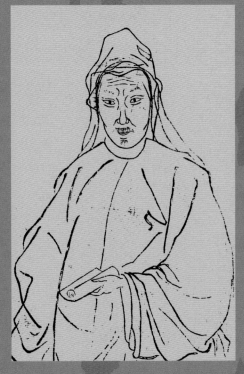

蒋
仁

1743—1795

初名泰，字阶平，后于扬州平山堂得古铜印『蒋仁之印』，
遂更名仁，更字山堂，号吉罗居士、女床山民、仁和布衣、太平
居士，斋名吉罗庵、磨兜坚室。仁和（今浙江杭州）人，早年游
艺扬州。布衣终生。精研八法，书法诸体兼善，行书由米芾上
窥『二王』，参以孙过庭、颜真卿和杨凝式，笔墨苍古秀逸。篆
刻师法丁敬，取径高古，并将其较为庞杂的面貌加以纯净化，所
作沉着内敛，质朴古秀，深得古醇、简拙之韵味，在『西泠八家』
中以沉着冷隽胜者。单刀长跋边款密行细字，波磔分明，章法
参错自然，令人叹为观止。因性格孤迥，情志高洁，不肯轻易为
人作印，故作品流传甚罕。

草书 临王羲之《袁生帖》《知宾帖》
清乾隆五十四年（1789）
133×50cm

得袁、二谢书，具为慰。袁生暂至都，已还未？此生至到之怀，吾所也。想小大皆佳，知宾犹尔，耿耿！想得夏节佳也，念君劳心。贤姊大都转差，故有时呕食不（已）。至足言年衰，疾久，亦非可仓卒。以大近不复服散，常将陟厘也。此药为益，如君告。己酉初冬，吉罗居士，仁。

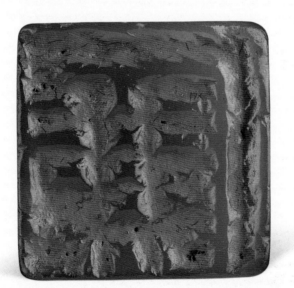

孤山仰止

顽夫先生六法入能妙品，因为篆此印，配倪、黄三尺礬头山，亦不落爽然，非优钵昙华也。辛丑五月五日，女床山民蒋仁。

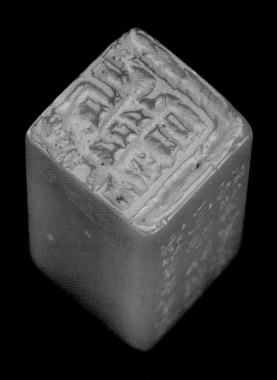

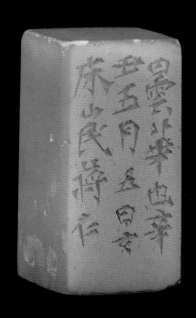 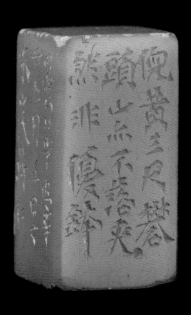 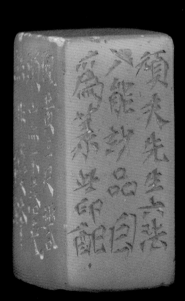

邓石如

1743—1805

原名琰，字石如，又字顽伯，号完白山人、古浣、古浣子、笈游道人、凤水渔长、龙山樵长等、斋名铁研山房。安徽怀宁人。家贫而好学，早年客南京梅镠家，纵观所藏金石文字，遍临秦、汉碑碣，艺事猛进。四体书功力极深，被曹文埴誉为『国朝第一』，在京城时也得到刘墉、陆锡熊、毕沅等名臣的赞赏。其中篆书上窥『二李』，又参汉碑额，并将隶书笔法糅合其中，线条婉畅之中寓顿挫，面貌雄浑朴茂，凌轹古今。篆刻初师梁袠，继而博采众长，首创『以书入印』的理念，将自成一家的篆书引进印作。所作圆润瑰伟，刚健婀娜，世称『皖派』或『邓派』。晚清名家吴熙载、赵之谦、吴昌硕、黄士陵多受其影响而脱胎自立。

邓石如

月到天心处，风来水面时。一般清意味，料得少人知。

安分身无辱，知几心自闲。虽居人世上，却是出人间。

康节先生《清夜》《安分》二吟，书为二有学长先生正之，邓琰。

隶书　邵康节《清夜吟》《安分吟》

清代

83×33.5cm

方　般　到

身　清　天

無　意　心

卻　先　知　料
懸　嬰　得
出　心　必　少

巴慰祖

1744—1793

字予藉、子安，号晋堂、隽堂、莲舫。安徽歙县人，卒于江苏扬州。官候补中书。弃藏历代法书、名画、钟鼎彝器甚多，善仿制青铜古器，虽精鉴者也莫能辨其真伪。工山水、花鸟，善隶书，所作劲险生动，深得汉人遗韵。又爱好度曲、弈棋、制墨、雕艺，堪称才人多能。篆刻初宗程邃，对战国古玺、秦汉烂铜及宋元印法深有领悟。元朱文章法精整工致，篆法雅妍端庄，刀法光洁挺秀，入古妍空灵之境界。与程邃、汪肇龙、胡唐合称『歙四子』。刻印辑有《四香堂摹印》《百寿图印谱》。

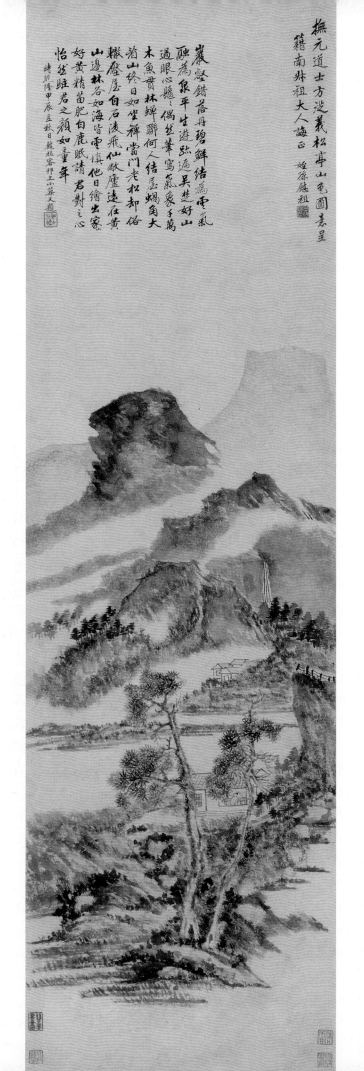

撫元道士方從義松亭山色圖意呈
籍南卦祖大人誨正　姪孫慰祖

巖壑錯落丹碧鮮結為雲氣
融為泉平生遊迹遍吳楚好山
過眼心懸偶然筆寫氣象千萬
木魚貫林蟬聯何人結屋蝸角大
敞廬遠在黃山邊林谷如海皆雲填
轍屋白石凌飛仙當門老松却俗
山邊林谷如海皆雲填他日繪出家
好黃精苗肥白鹿眠請君對之心
怡然駐君之顏如童年
時乾隆甲辰立秋日慰祖客邢上小築又題

仿方从义松亭山色图

清代

119×44.5cm

摹元道士方从义松亭山色图意，呈籍南叔祖大人诲正，侄孙慰祖。

岩壑错落丹碧鲜，结为云气融为泉。平生游迹遍吴楚，好山过眼心悬悬。
偶然笔写气象千，万木鱼贯林蝉联。
何人结屋蜗角大，看山终日如坐禅。
当门老松却俗辙，压屋白石凌飞仙。
敝庐远在黄山边，林谷如海皆云填。
他日绘出家山好，黄精苗肥白鹿眠。
请君对之心怡然，驻君之颜如童年。
时乾隆甲辰立秋日，慰祖客邢上小筑又题。

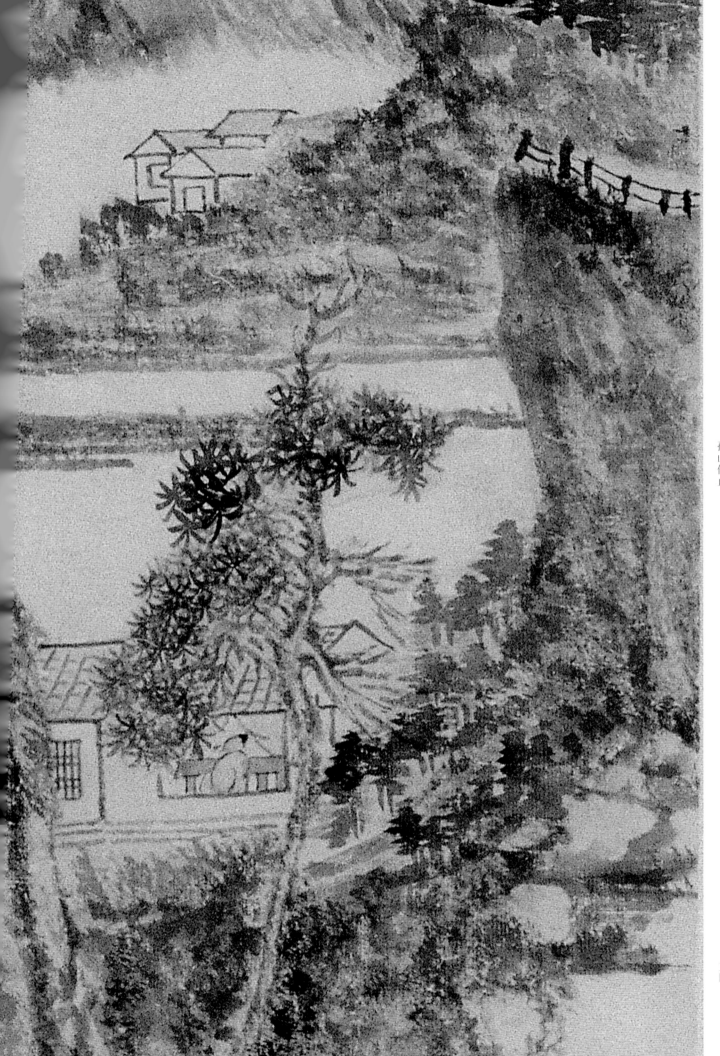

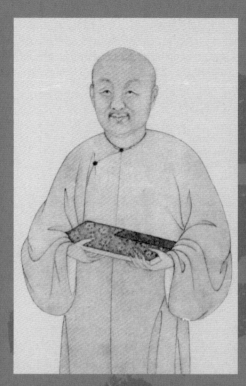

1744—1802

黄 易

字大易，号小松，又号秋盦，别署秋景盦主、散花滩人、莲宗弟子等。钱塘（今浙江杭州）人。黄树穀子，曾官山东济宁运河同知。长于碑版鉴别、金石考据，一生致力搜访摹拓古碑、画像，所获甚夥。善古文词，工丹青，山水得董源、关仝法，以淡墨简笔得其神韵。花卉宗恽寿平，间作墨梅，亦饶逸致。精隶书，小隶似武梁祠题字。篆刻得丁敬指授，兼及秦汉、宋元。所作醇厚渊雅，在「西泠八家」中以俊逸松秀胜。著有《小蓬莱阁金石文字》《小蓬莱阁金石目》《嵩洛访碑日记》等，刻印辑有《种德堂集印》《黄氏秦汉印谱》《黄小松印存》。

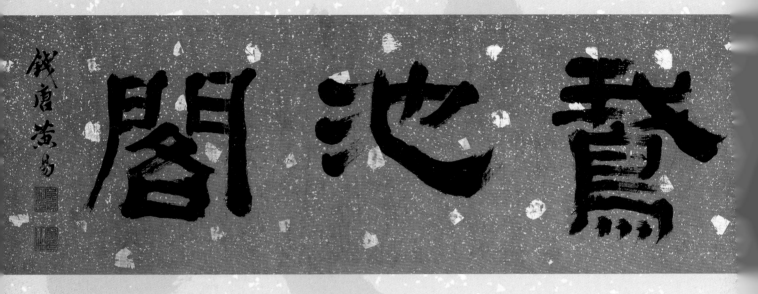

隶书　鹅池阁

清代

38×115.5cm

——鹅池阁

——钱唐黄易。

奚冈

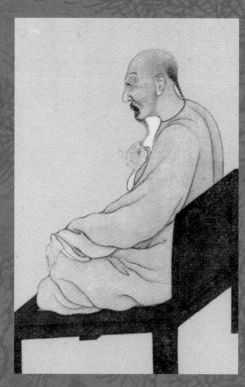

1746—1803

初名钢，字纯章，号铁生，别署鹤渚生、蒙道人、蒙泉外史、冬花庵主、萝龛外史、散木居士等。安徽歙县人，后移居浙江杭州。工诗词，善书法，精篆刻。晚年偃刀专事绘画。山水笔墨苍秀，得董其昌之法，后宗李流芳一派，也擅花卉、兰竹，颇具恽寿平之韵，为浙中画坛巨擘，享誉乾嘉艺坛。篆刻师法丁敬，上追两汉，曾谓『仿汉印当以严整中出其谲宕，以纯朴处追其茂古，方称合作』。深得其三昧。所作清隽朴厚，散逸古拙，为『西泠八家』中以冲和拙质胜者。著有《冬花庵烬余稿》，刻印辑有《蒙泉外史印谱》。

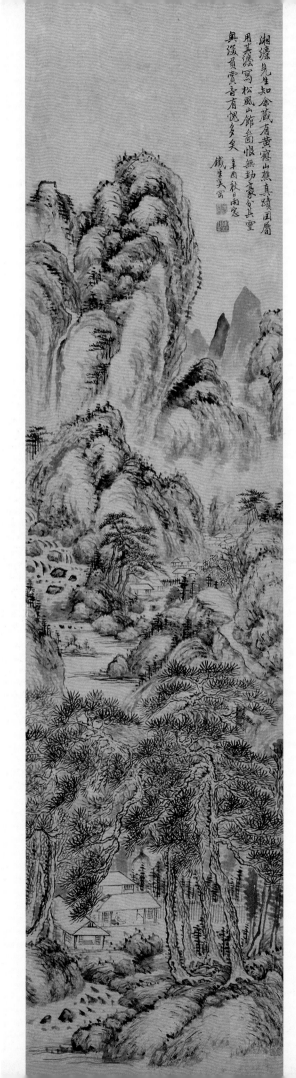

仿黄鹤山樵松风山馆图

清嘉庆六年（1801）

142×34.5cm

湘湄先生知余藏有黄鹤山樵真迹，因属用其法写松风山馆图。恨无劲豪，分其灵奥，深负赏音，有愧多矣。

辛酉秋日雨窗，铁生奚冈。

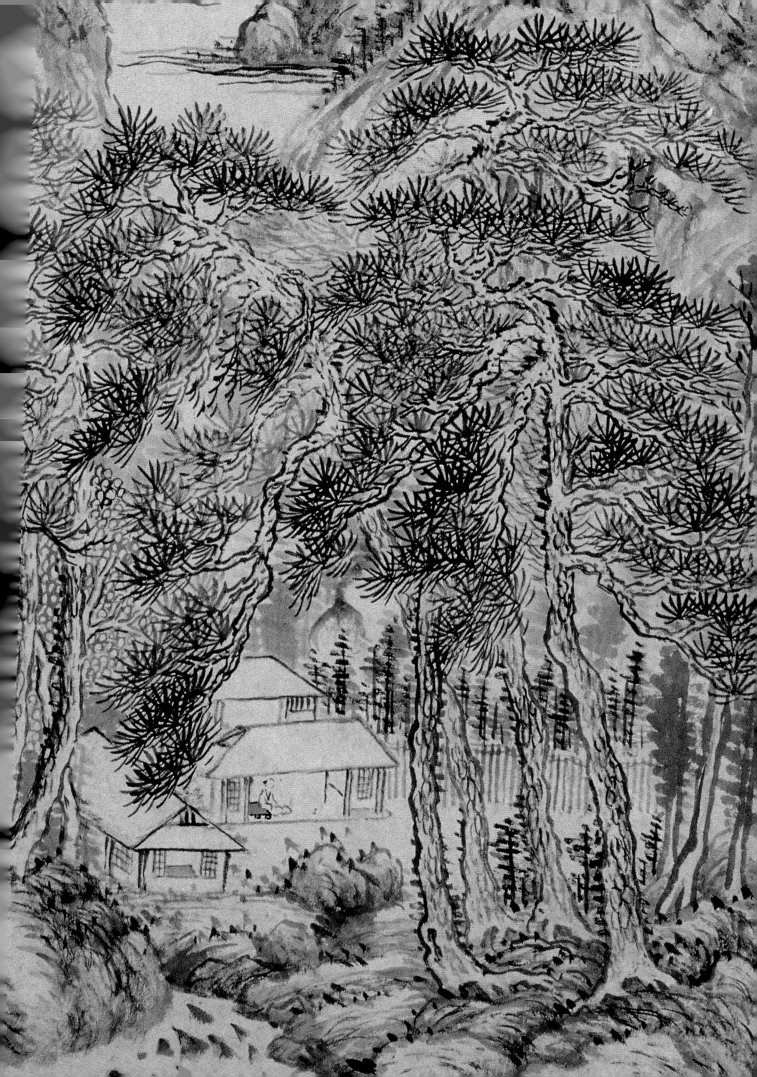

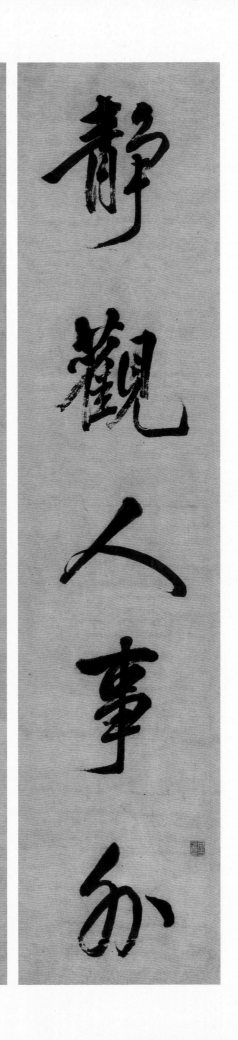

行书 『静观·澹觉』五言联

清代

102×22.5cm×2

奚冈

静观人事外，澹觉友情余。

——鹤渚散人，冈。

陈豫钟

1762—1806

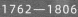

字浚仪，号秋堂，斋名求是斋。钱塘（今浙江杭州）人。乾隆时廪生。嗜好金石文字，善摹钟鼎彝器款识。阮元官浙江时为文庙铸制乐器钟镈，延请其摹写铭文，深得赞誉。与陈鸿寿交善，两心相印，切磋印艺数十载。工绘画，善兰竹。书宗李阳冰，遒劲挺拔。精篆刻，私淑丁敬，兼学秦汉，富有书卷气，在『西泠八家』中以娟秀整洁胜。所作边款饶有晋唐遗风，精严绰约，温婉华美，长篇边跋更是章法缜密，笔笔精到，识者论其边款较印面远胜，求印时嘱咐其多多益善，也为印林佳话。著有《求是斋集》《古今画人传》，刻印辑有《求是斋印谱》。

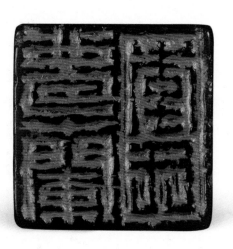

梦兰李氏

清代

1.3×1.3×4.1cm

陈豫钟

湘芷先生属作此印，已阅三月。盖先生精鉴别，所藏书画甚夥。未敢轻易奏刀。然为时已久，因效汉人印式以应命，当（不足）不足一轩渠也。秋堂。

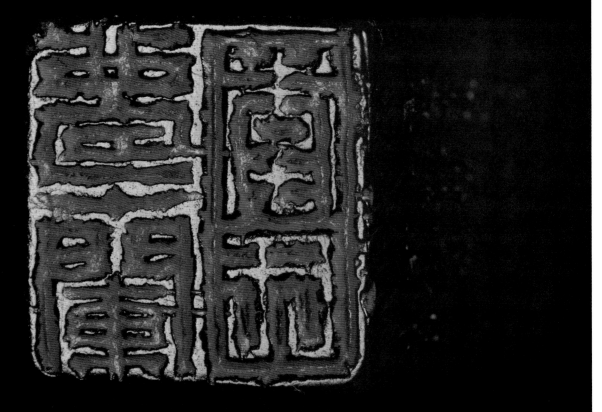

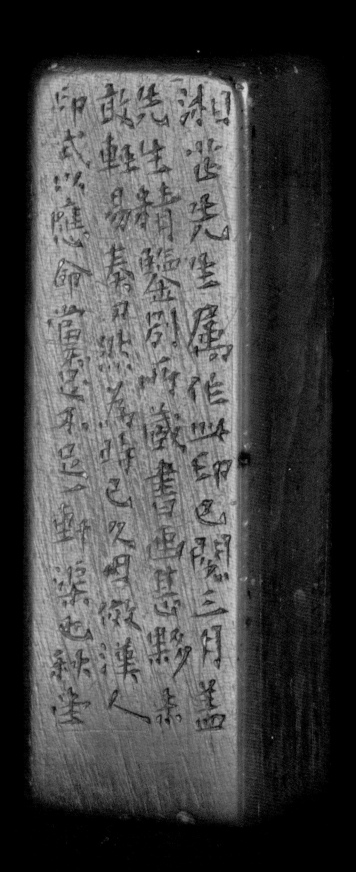

湘坡先生属作此印已阅三月未能
先生精鉴别所藏书画甚影未
敢率易奉命然存此已又用微汉人
印式以应命当具足不足野渠也秋生

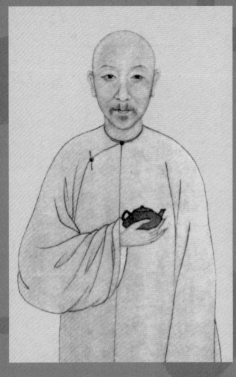

陈鸿寿

1768—1822

字子恭，号曼生，又号老曼、恭寿、曼公、曼龚、夹谷亭长、胥溪渔隐、种榆道人等，斋名种榆仙馆、阿曼陀室、桑连理馆。钱塘（今浙江杭州）人。嘉庆六年（1801）拔贡，历宰江苏赣榆、溧阳，后官淮安府海防同知。雅好摩崖碑版，收藏甚富。工诗文、善书法，尤精隶书，结字简古奇崛，用笔恣肆爽健，独具面貌。篆刻取法秦汉及丁敬、蒋仁，所作豪迈英爽，方劲峻拔，富有激情，为「西泠八家」中以气力胜者，也为浙派篆刻的中坚代表。雅爱紫砂壶，在溧阳任时与宜兴名匠杨彭年合作的「曼生壶」，亲撰铭文，创制新样，极负声誉，为世人宝爱。著有《种榆仙馆集》《桑连理馆词集》，刻印辑有《种榆仙馆印谱》。

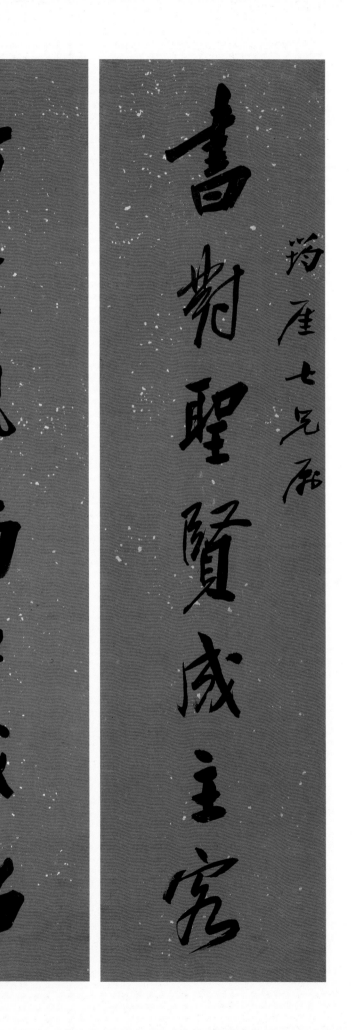

行书 『书对·竹兼』七言联

清代

128×32cm×2

陈鸿寿

书对圣贤成主客，
竹兼风雨似咸韶。
——筠厓七兄属，弟陈鸿寿。

六七

隶书　『高人・君子』五言联

清代

100×24cm×2

高人洗桐树

君子爱莲花

高人洗桐树，君子爱莲花。

——陈鸿寿。

高人洗桐树

君子爱莲蓉

臼研斋

清嘉庆七年（1802）

2.1×2.1×2.8cm

陈鸿寿

——曼生作。壬戌七月。

赵之琛

1781—1852

字次闲，号献父，别号宝月山人，斋号补罗迦室。钱塘（今浙江杭州）人。工诗，善丹青，山水师法黄公望、倪瓒，有萧疏淡雅之趣。花卉近华岳，笔意潇洒。间作草虫，随意点染，体态毕肖。书法各体皆能，尤精篆籀，阮元所著《积古斋钟鼎彝器款识》中的彝器文字，半出之其手摹。篆刻得陈豫钟指授而风格近陈鸿寿，继取西泠各家之长，以精熟多能著称。所作章法纯正，结字洗练，用刀清劲，风格峭丽隽秀。行楷边款瘦硬遒健，欹侧跌宕，为后世楷则。一生治印逾万，为『西泠八家』中创作数量最多的印人。著有《补罗迦室诗集》，刻印辑有《补罗迦室印谱》。

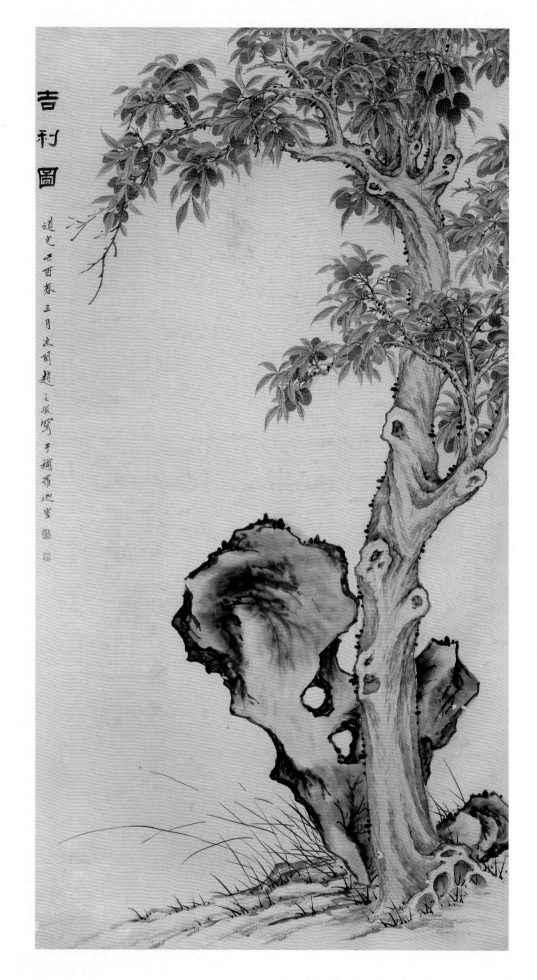

吉利图
清道光二十九年（1849）
180×96cm

吉利图
道光己酉春三月，次闲
赵之琛写于补罗迦室。

水晶如意玉连环

清道光十二年（1832）

3.3×3.3×7.5cm

孤山仰止

道光壬辰长至后五日，

拟雪渔老人法于退庵。次闲。

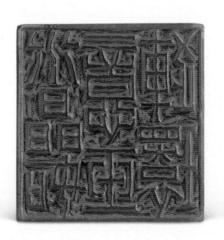

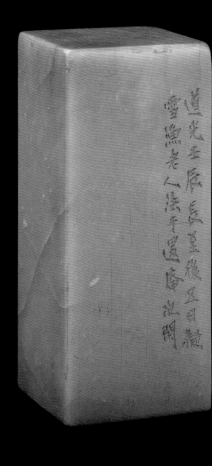

道光壬辰長至後五日龍

靈溪老人張子昌屬以開

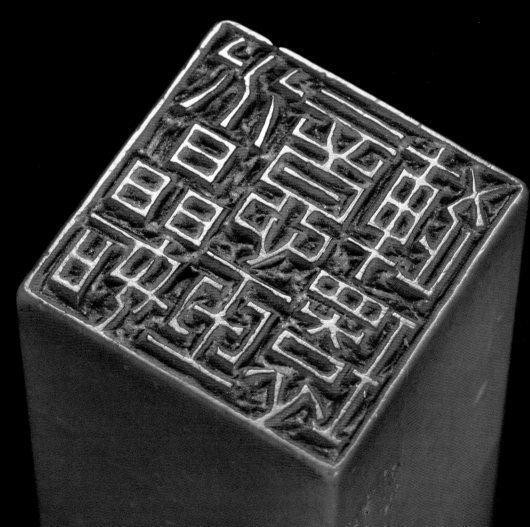

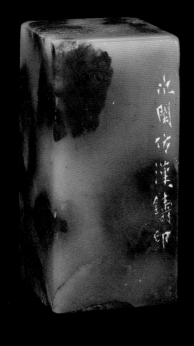

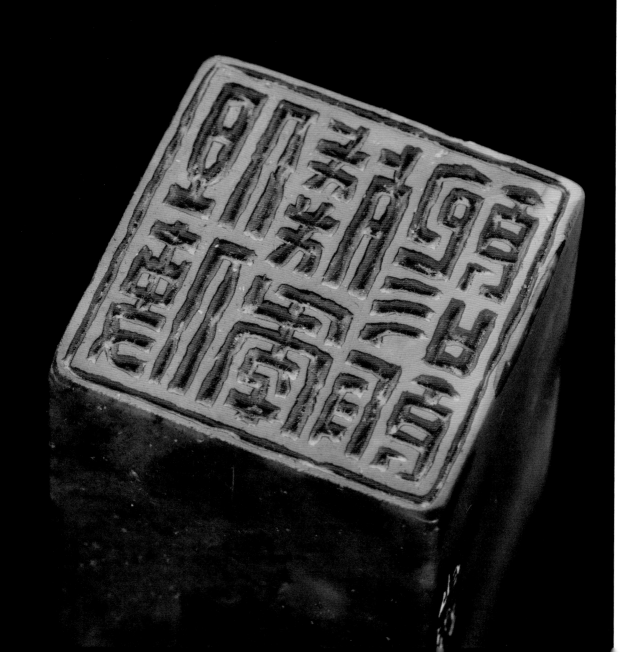

但使残年饱吃饭

清代

2.7×2.7×5.5cm

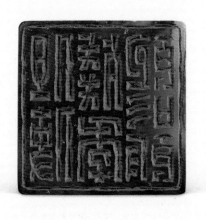

——次闲仿汉铸印。

吴熙载

1799—1870

原名廷飏，字让之、攘之，号让翁、晚学居士、晚学生、方竹丈人等，斋名师慎轩。江苏仪征（今扬州）人，晚年流寓泰州。

包世臣弟子。其通金石史地考据，晚年学画于同里郑箕。工书法，行草宗包氏，篆学邓石如，用笔浑融清健，体势展蹙修长，较邓氏愈加飘逸舒展。尤精篆刻，初学秦汉，复专师邓石如，运刀冲披轻削，功力深厚，被誉为『神游太虚，若无其事』。所作气象骏迈，线条于遒劲凝练中更具婉畅多姿，也充满笔墨韵律。

吴熙载将『邓派』篆刻艺术推向成熟、完美的境界，后世学邓石如者亦多取径于吴氏，像吴昌硕、黄士陵等也深受其影响。著有《通鉴地理今释稿》，刻印辑有《吴让之自评印稿》《吴让之印存》。

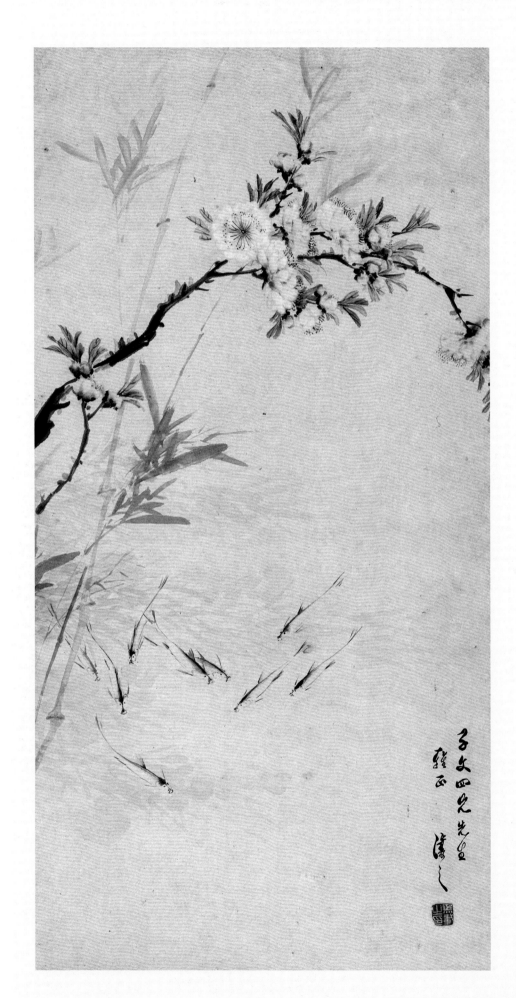

吴熙载

桃竹游鱼图

清代

88×44.5cm

——子文四兄先生雅正，让之。

篆书　陆机《演连珠》

清代

155×40cm×4

孤山仰止

吴熙载

臣闻灵辉朝觐，称物纳照。时风夕洒，程形赋音。是以至道之行，万类取足于世。大化既冷，百姓无匮于心。臣闻浔烟染芬，薰息由芳。徵音录响，操终则绝，何则？垂于世者可继，止乎身者难结。是以元晏之风恒存，动神之化以灭。

仲陶四兄先生雅政，让之吴熙载。

煙陸此

燦森于

芳覃曳

方氏子颖

清代

2.2×2.2×5.9cm

吴熙载

—让之。

八三

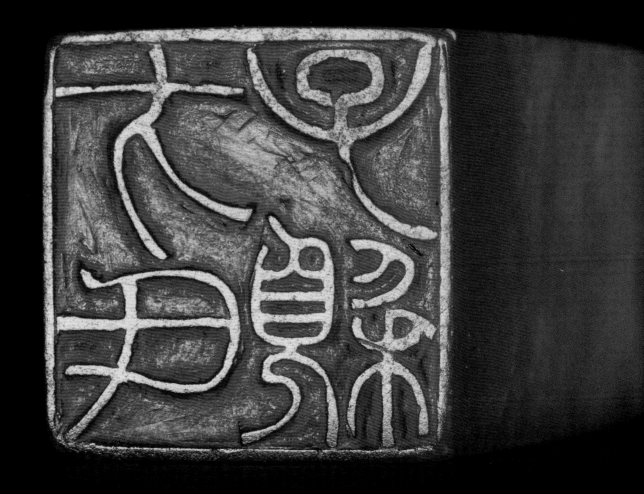

胡 震

胡震（1817—1862），初字听香、听芗，更字不恐、伯恐，号鼻山、胡鼻山人，富春大岭长、三才砚主等，斋名竹节砚斋。浙江富阳（今属杭州）人。诸生。嗜古，收藏碑帖、拓本甚富。通六书，工书善画，能刻印，自谓『书法第一，篆刻第二』。篆刻初法西泠诸贤，道光间得见钱松印章，大为叹服，愿执弟子礼。篆刻用刀爽利遒劲，颇具清刚之气，分朱布白有灵气，然不轻易为人奏刀、作书。同治元年（1862）病逝于沪上，友人应宝时与严荄搜集钱松、胡震遗印，于同治三年（1864）辑《钱胡印存》二册，另辑有《钱叔盖胡鼻山两家刻印》十册本。

酉山所画

清代

2.2×0.9×4.0cm

胡

震

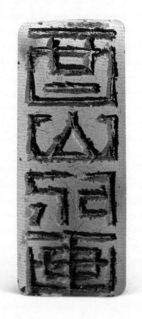

——鼻山作酉山印于雉山。

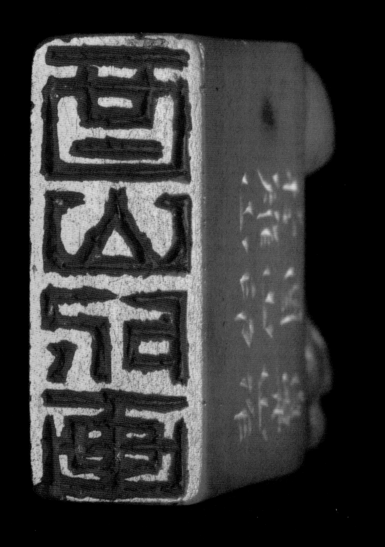

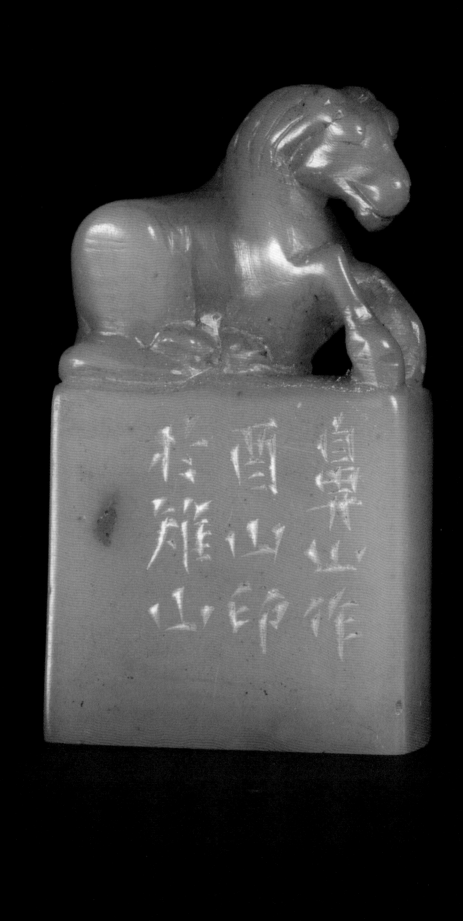

1818—1860

钱 松

初名松如，字叔盖，号耐青，又号铁庐、老盖、未道士、秦大夫、西郭外史、云和山人、增峰居士，斋名曼花庵、未虚室。钱塘（今浙江杭州）人。曾避兵沪上，咸丰十年（1860）太平军袭破杭州，阖门殉难。善书画，工篆隶，山水近江贯道，设色苍古有金石气。精篆刻，由浙派陈豫钟入手，复上追秦汉。曾醉心于汪启淑《汉铜印丛》，临摹汉印二千钮，功力至深。虽列『西泠八家』之一，所施披削短切刀法，轻浅取势，印作苍劲浑朴，别调新出，非浙派所能囿。赵之琛见其作品，叹为：『此丁、黄后一人，前明文、何诸家不及也。』与胡震、杨岘、范守和、范守知等相契，为诸友篆刻最夥。与僧莲衣、李节贻、杨岘创南屏解社。

宣公后裔

清咸丰七年（1857）

3.0×3.0×5.7cm

钱松

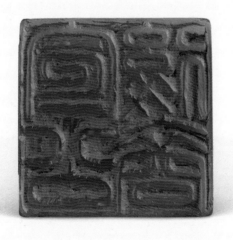

——丁巳冬十月，叔盖刻。

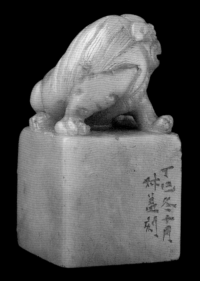

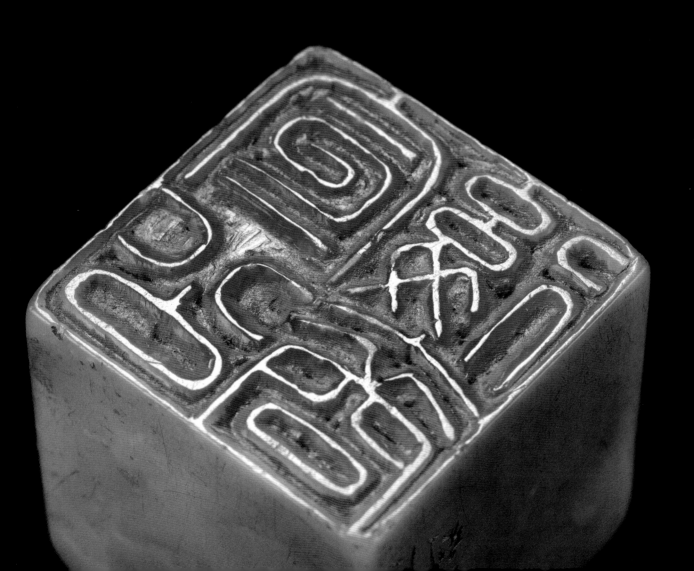

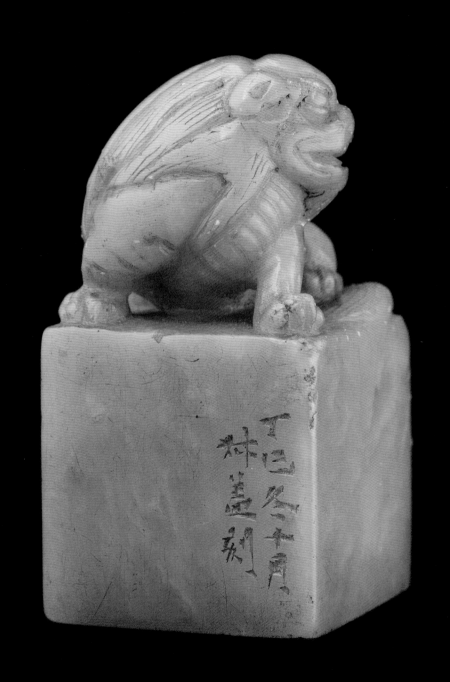

範湖草堂

清代

2.1×1.6×5.4cm

——存伯嘱，叔盖篆刻。

任熊

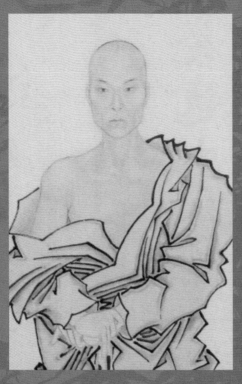

1823—1857

宇渭长，号湘浦。浙江萧山（今属杭州）人。在杭州与周闲结交，留范湖草堂三年，临摹古画。后游吴中，遇姚燮，深得器重。凡人物、山水、花鸟、虫鱼、走兽，俱擅胜场，尤工神仙、佛道。笔法圆劲，形象奇古夸张，衣摺银钩铁画，得陈洪绶神髓，而别开生面。咸丰元年（1850）居姚燮家，为作《大梅山民诗意图》册一百十二幅，兴酣落墨，越二月余而成。尝寄迹苏州，复往来上海鬻画。与任薰、任颐、任预合称『四任』，又与朱熊、张熊合称『沪上三熊』。

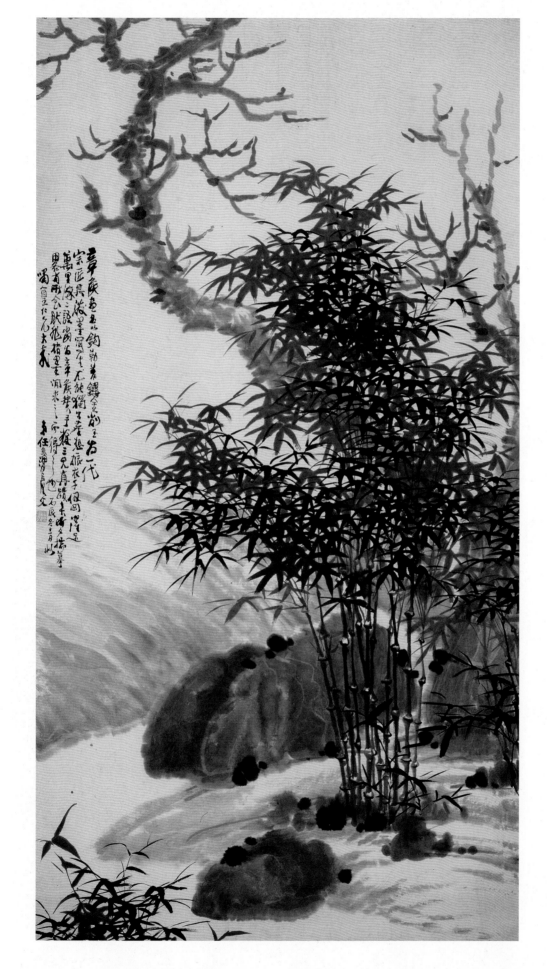

任
熊

枯木竹石图
清咸丰六年（1856）
181×98cm

章侯画名以钩勒著，镂金削玉，为一代宗匠。其泼墨写生，尤能独出尘想。『振衣千仞岗，濯足万里流』二语，当为章侯赞。予获三见真迹矣，昕夕揣摹，略有所会，然非楮墨间求之而得之也。丙辰冬十一月，似啸篁仁兄大教。弟任熊渭长父。

徐三庚

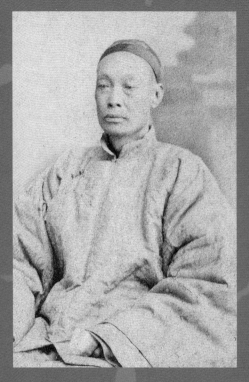

1826—1890

字辛谷，号袖海、金罍、井罍、诜郭、大横、似鱼室主、嚣然散人、荐未道士等。浙江上虞（今属绍兴）人。挟技游历大江南北，足迹遍及京、津、沪、粤，中晚年鬻艺沪上。书工篆隶，尤致力于《天发神谶碑》，字构雄强、质朴苍古，又得舒展飘逸之姿，富有装饰性，并善将书风融入篆刻之中。治印初宗浙派丁敬、黄易、陈鸿寿、赵之琛，后取法邓石如、吴让之，并参汉篆、碑额；运刀娴熟，笔势让头舒足，婀娜多姿，被誉为『吴带当风』。行楷边款，刀法猛劲，自然得势，也不失一家范模。书法、篆刻也对日本艺坛产生重大影响。刻印辑有《金罍山民印存》《似鱼室印谱》。

张子祥六十以后之作

清同治二年（1863）

2.0×2.0×4.2cm

徐三庚

子祥仁丈鉴之，徐三庚制。

同治二年六月四日记于沪上。

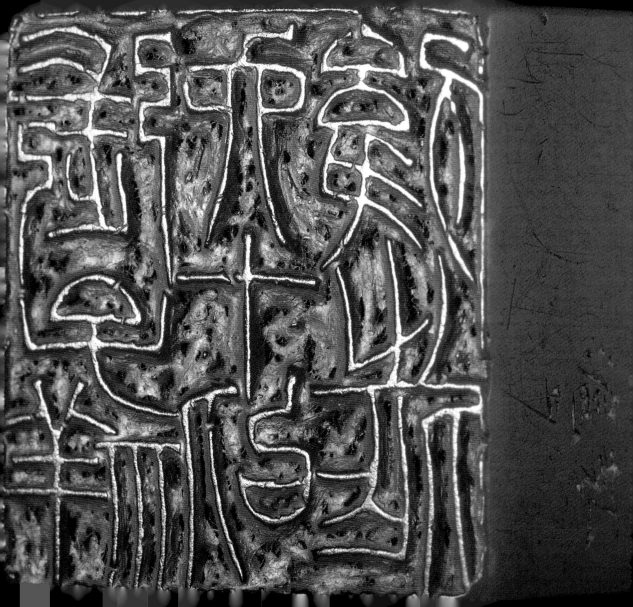

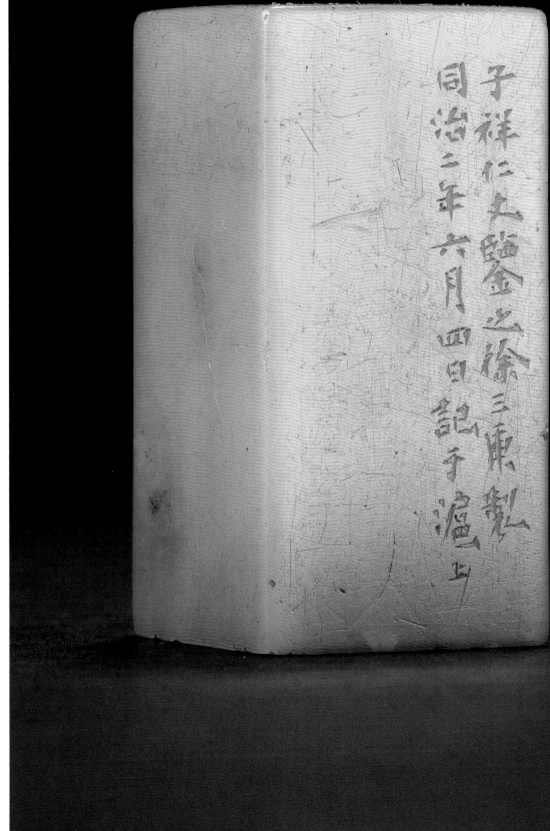

黄建笉印

清光绪三年（1877）

2.3×2.3×7.0cm

孤山仰止

上虞徐三庚为花农先生方家仿

汉私印。丁丑浴佛日。

徐三庚

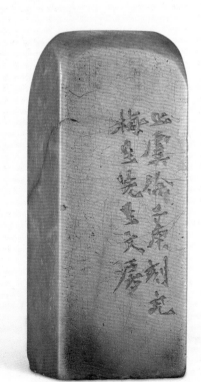

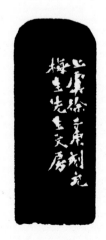

——上虞徐三庚刻充梅生先生文房。

赵之谦

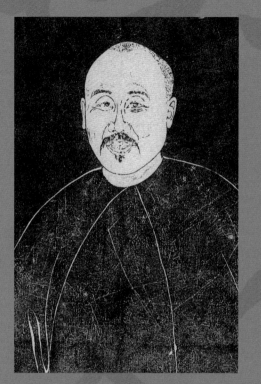

1829—1884

字㧑叔，号悲盦、益甫、冷君、无闷、憨寮、子欠等，斋名二金蝶堂。浙江会稽（今绍兴）人。咸丰九年（1859）举人，历官江西鄱阳、奉新、南城知县。善碑刻考证，精书法，初宗颜真卿，后取法北朝碑刻，笔致婉转圆通，人称『魏底颜面』。篆隶在邓石如基础上掺以魏碑笔意，别具一格。擅绘花卉，师法徐渭、八大、恽寿平与『扬州八怪』等诸家，色彩浓艳，笔力雄健，极富金石气。治印初从浙派入手，博涉皖派及秦玺汉印，并将历代镜铭、权诏、泉币、碑版等古文字融入印作，取材广泛，匠心独运。又首创魏碑、画像及阳文刻款，前无古人，在清末艺坛上产生极大影响。著有《悲盦诗剩》《补寰宇访碑录》，刻印辑有《二金蝶堂印谱》。

篆隶楷行　四体书屏

清同治八年（1869）

165×44cm×4

有白云出自仓，入于大梁。《归藏·启筮篇》。

能蒸云兴雨，与三公、灵山协德齐勋。汉元氏县，祀《封龙山碑》，宝应刘君楚桢始访得之。

王者之乐有先后者，各尚其德也。以文得之，先文乐，衣绣衣，持羽毛而舞。《北堂书钞》引《五经要义》。

雅琴之意，事皆出龙德《诸琴杂事》中。赵氏者，勃海人赵定也。宣帝时元康、神爵间，丞相奏能鼓琴者，勃海赵定、梁国龙德。冶锋七叔大人正书。同治己巳初秋二日，赵之谦。

雲

本

山

條

雅琴之意者勃海人丞相奏能

蒲 华

蒲华（1832—1911），原名成，字作英，亦作竹英、竹云，号胥山外史、种竹道人，斋名九琴十砚楼、芙蓉盦、剑胆琴心室。浙江嘉兴人。幼为庙祝，后考取秀才。刻苦自学，能诗，精书画。宗陈道复、徐渭、李鱓。中年流寓台州、宁波等地，后移居上海。生性疏懒散漫，油腥染身，人称『蒲邋遢』。一生贫困潦倒，以鬻画自给。工花卉、山水，尤擅墨竹，善用湿笔，水墨淋漓，笔力雄健。书法用笔如画沙，有奇崛之气，与绘画浑然一体。光绪七年（1881）春东渡扶桑，为彼邦人士所重。与虚谷、任伯年、吴昌硕合称『海派四杰』。著有《芙蓉盦燹余草》。

佳思忽来书能下酒

侠情一往云可赠人

行书『佳思·侠情』八言联

清光绪二十六年（1900）

131×22cm×2

维季四兄世大人誉书

庚子仲夏仿八大山人蒲华

蒲华

佳思忽来书能下酒，侠情一往云可赠人。

维季四兄世大人察书。庚子仲夏，作英蒲华。

一一九

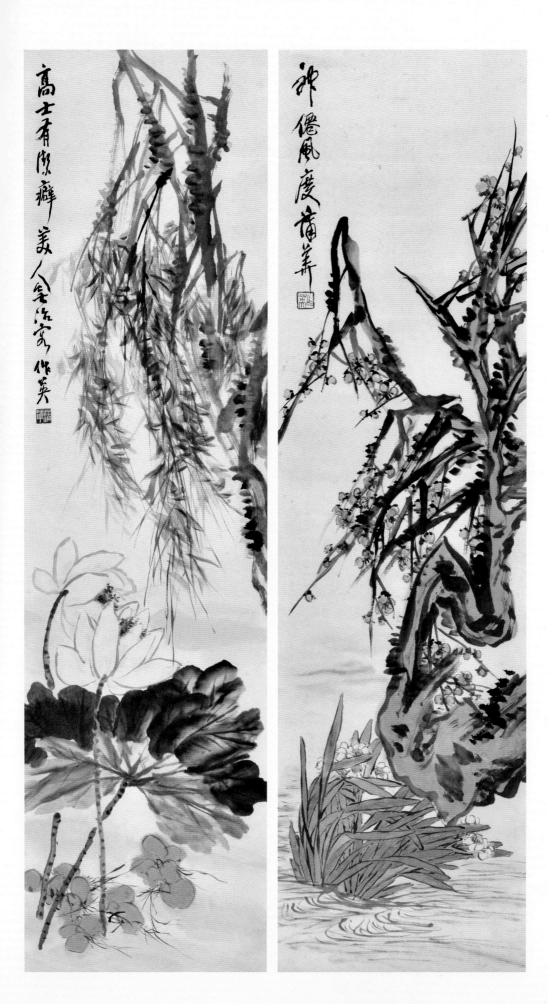

孤山仰止

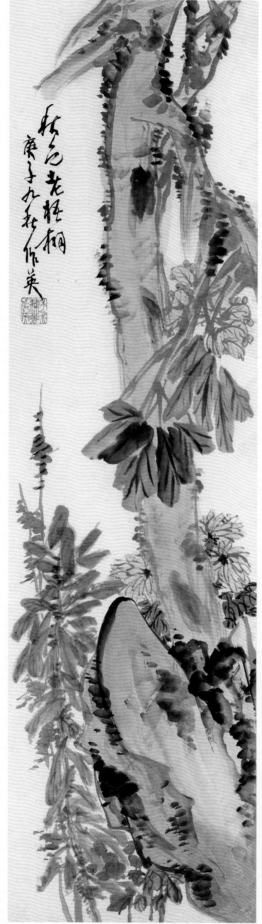
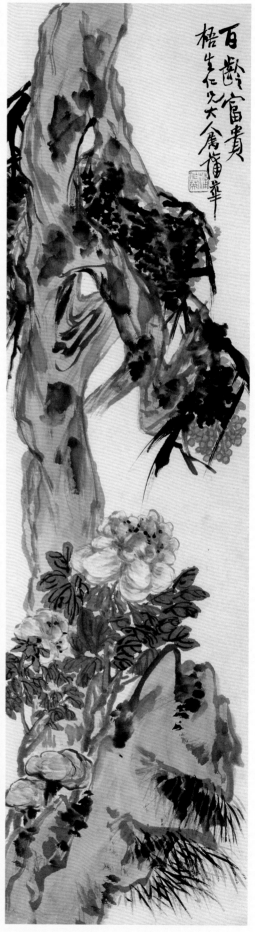

神仙风度。蒲华。
高士有洁癖，美人无冶容。作英。
百龄富贵。梧生仁兄大人属，蒲华。
秋色老梧桐。庚子九秋，作英。

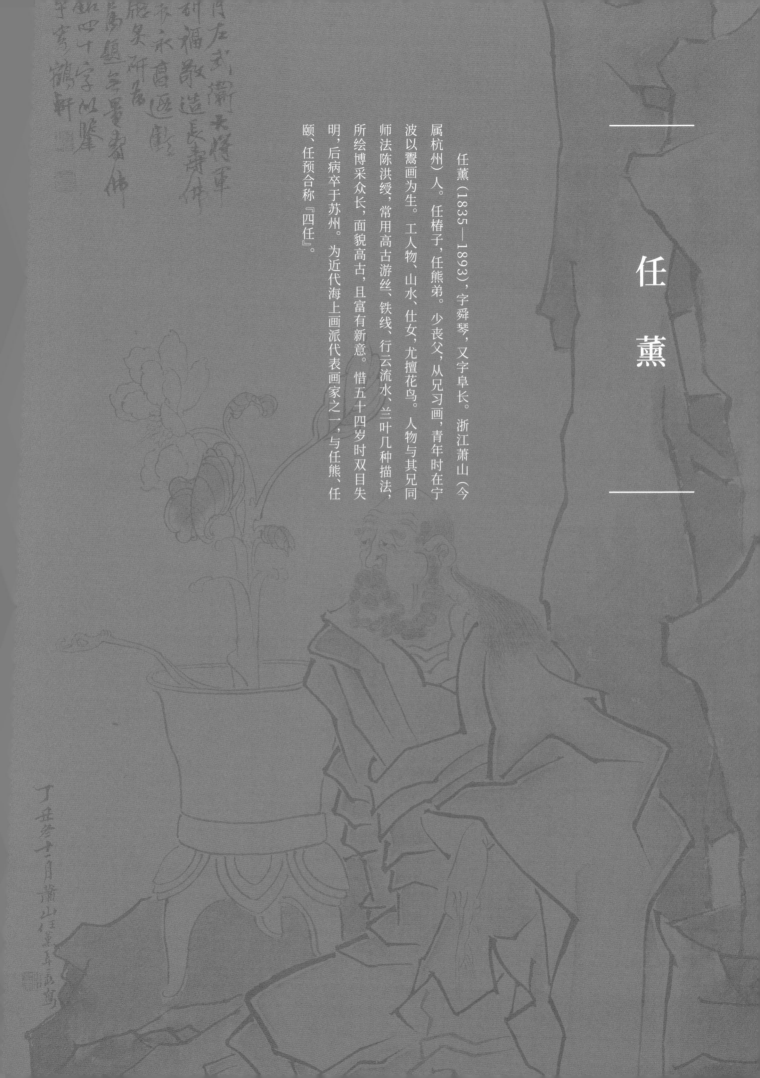

任薰

任薰（1835—1893），字舜琴，又字阜长。浙江萧山（今属杭州）人。任椿子，任熊弟。少丧父，从兄习画，青年时在宁波以鬻画为生。工人物、山水、仕女、尤擅花鸟。人物与其兄同师法陈洪绶，常用高古游丝、铁线、行云流水、兰叶几种描法，所绘博采众长，面貌高古，且富有新意。惜五十四岁时双目失明，后病卒于苏州。为近代海上画派代表画家之一，与任熊、任颐、任预合称『四任』。

无量寿佛图
清光绪三年（1877）
125.7×55.5cm

任薰

一一五

丁丑冬十一月，萧山任薰阜长写。

无量寿佛。大隋大业十年正月，左武卫大将军吴安为幼女富娘祈福，敬造长寿佛一躯。俾得虔心供养，永享遐龄。

光绪丁丑大寒，雪窗炙研，为静岩仁五兄先生，属题无量寿佛。爰录隋造像铭四十字似鉴。胡公寿识于寄鹤轩。

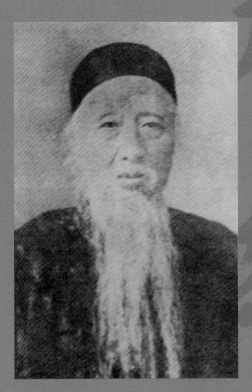

1839—1915

杨守敬

字惺吾，号邻苏。湖北宜都人。精通舆地、金石、书法、泉币以及碑版目录学，喜藏书。光绪六年（1880）至十年（1884）充驻日本钦使随员期间，致力于搜集自国内流散之古籍、书画。善书法，熔汉铸唐，兼有分隶引楷之长。在日本向日人传授书法技艺，影响甚大。著有《水经注疏》《日本访书志》《寰宇贞石图》《湖北金石志》《日本金石志》《望堂金石文字》《楷法溯源》等。

杨守敬

煙黏薜荔龍鬚軟

雪壓芭蕉鳳翅垂

光緒辛丑仲冬楊守敬

行书 『烟黏·雪压』七言联

清光绪二十七年（1901）

136×31cm×2

烟黏薜荔龙须软，雪压芭蕉凤翅垂。

光绪辛丑仲冬，杨守敬。

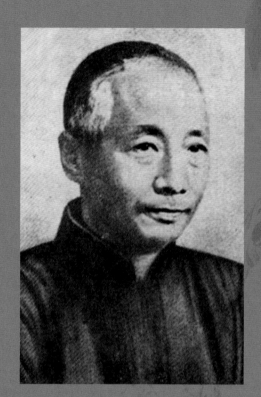

1840—1895

任颐

初名润，号小楼，后更字伯年。山阴（今浙江绍兴）人。父亲任鹤声为民间画师，擅长写真。克承家学，潜心习画，打下良好基础。年轻时曾一度被太平军招募，充任旗手一职。太平天国失败后旅居宁波，年近三十时至沪上鬻艺。先后师从任熊、任薰兄弟。绘画题材广泛，人物、肖像、山水、花卉、翎毛无不擅长，早年曾深研篆刻，得萧山印人任晋谦指导。为近代海上画派杰出代表。与任熊、任薰、任预合称『四任』，而在四人中成就最高。

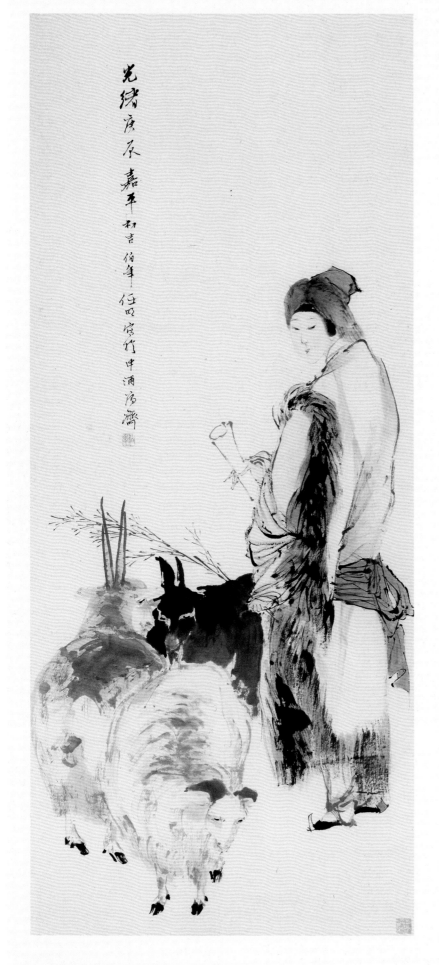

龙女牧羊图

清光绪六年（1880）

137.5×58cm

光绪庚辰嘉平初吉，伯年任颐

写于申浦寓斋。

任 颐

胡钁

1840—1910

字菊邻，号老鞠、废鞠、菊邻、不枯，又号晚翠亭长、竹外厂主、不波生等。浙江石门（今属桐乡）人。工诗，书法以篆、隶、行见长，善刻竹、木与石碑，曾于黄杨木上缩刻《大唐圣教序》《九成宫醴泉铭》《麻姑仙坛记》等，不爽毫厘，妙到毫巅。善绘画，山水近石谿，作兰、菊秀逸有致。尤精篆刻，宗法秦汉，宋元以下各派绝不扰其胸次。所作朱文粗刻，白文细刻，其中细白文印工整雅秀，清朗明净，得力于汉玉印和秦诏版，尤为世人称道。被列为晚清四大家之一，亦为西泠印社早期社员。著有《不波小泊吟草》，刻印辑有《晚翠亭长印储》《晚翠亭藏印》。

守阙斋主
清代
2.0×2.0×6.5cm

胡
钁

—— 冕公属正，匊邻仿汉。

一三一

孤山仰止

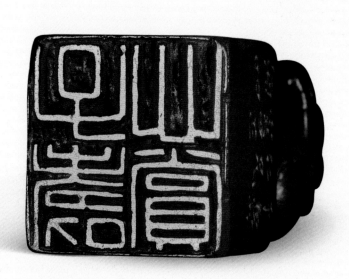

——子寿仁兄审正，匊邻。

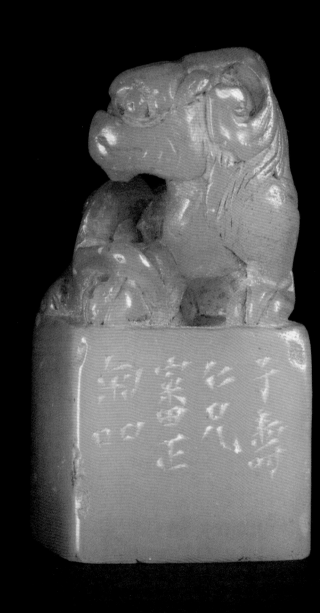

1844—1927

吴昌硕

原名俊、俊卿，早年字剑侯、香补，后字苍石、仓石，号缶庐、老缶、苦铁、大聋、破荷亭长、芜青亭长等，斋名篆云轩、削觚庐、铁函山馆等。浙江安吉人。曾任安东县令，一月即谢去。早年往来于沪、苏、浙、鼎革后始定居上海，致力于诗、书、画、印创作。工诗文，善书法，专攻石鼓文及行草。精绘画，宗法徐渭、陈道复，又参融沈周、八大、石涛，以松梅、兰石、竹菊等最为著称，也间作佛像，得奇崛、疏朴、天然之意趣。篆刻出入秦汉玺印，并借鉴封泥、砖文、瓦甓，钝刀硬入，独创斑驳高古，雄浑壮遒的全新风格，影响深远。为西泠印社第一任社长。著有《缶庐诗》《缶庐集》，刻印辑有《朴巢印存》《铁函山馆印存》《削觚庐印存》《缶庐印存》等。

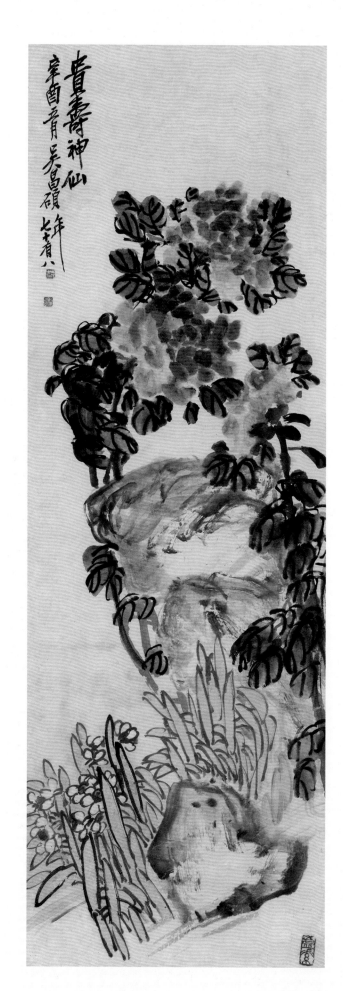

贵寿神仙。辛酉五月，吴昌硕，年七十有八。

篆书　籯庐
1913年
48.5×143cm

篱庐

篱有二义，以中以和。其三孔之制，中者为籁。
王君晓籁，今以篱榜其庐，意盖有取于此耶。夫
礼以制中，乐以导和。凡事能以中和之理御之，
上天下渊，推己及物，盖无往而不适也。又闻
之，篱以岁气，《释名》有气跃出之训。王君新
居方落成，属题兹榜，请更以充闾佳气祝之。

癸丑夏五月，七十翁吴昌硕书并跋。

黄士陵

1849—1909

字牧甫、穆甫，晚号倦叟、黟山人、倦游窠主，斋名延清芬室、古槐邻屋。安徽黟县人。曾赴京城国子监学习，得到盛昱、王懿荣、吴大澂赏识与指点。中年长寓广州，受吴大澂之邀参与广雅书局经史、金石图籍校刻工作，晚年至武昌入端方幕。所见历代钟鼎彝器、泉币砖瓦、玺印权量、碑碣铜镜等金石极多。善书画，精篆刻，初宗邓石如、吴熙载，复师秦玺汉印、商周金文，章法于平整中寓巧思。又忌讳人为残泐，绝不做刻意敲边、去角，追求古印光洁完整、古雅纯正之原生状态。用刀圆腴挺峭，光洁中见浑穆，特具雍容华贵之气象，于浙、皖派外独树一帜，世称『黟山派』，对岭南印坛影响甚巨。刻印辑有《般若波罗蜜多心经印谱》等。

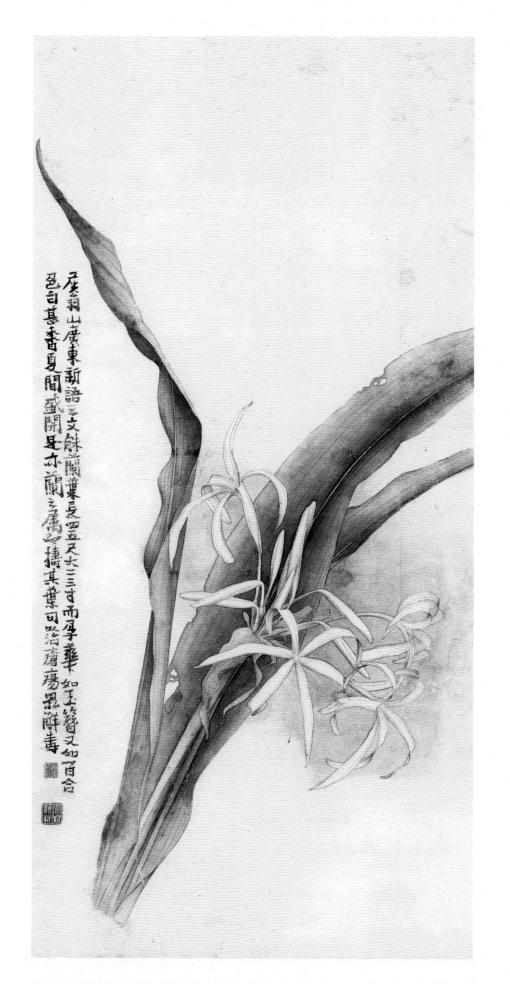

屈翁山《广东新语》云：文殊兰叶长四五尺，大二三寸，而厚花如玉簪，又如百合，色白，甚香，夏间盛开，是亦兰之属也。捣其叶，可以治疮疡，最解毒。

沈曾植

1850—1922

字子培，号乙盦，晚号寐叟，斋名海日楼。浙江嘉兴人。光绪六年（1880）进士，历官刑部贵州司主事、江西广信知府，后任安徽提学使、布政使，护理安徽巡抚。宣统二年（1910）始寓上海。专治辽、金、元史，兼通边疆舆地研究等。工诗文，著述繁富。精书法，师法北碑，参以章草笔势，碑帖兼融，方入圆出，欹侧犯险，独树一帜，被誉为『和风吹木，偃草病树，极缤纷离披之美』，对近代书坛产生较大影响。著有《海日楼札丛》《海日楼题跋》等。

沈曾植

山嶽吐精，海誕陼光。穆（穆）君侯，震響琳琳。弱冠稱仁，詠歌朝痛。在陰嘉和，處淵流芳。宮宇毂刃，循得其墻。馨隨風烈，耀与云揚。《爨寶子碑》

故乃耀輝西岳，霸王郢楚，子文詒德於春秋，斑朗絀縱於季葉。陽九運否，蟬蛻河東，逍遙中原。斑彪删定《漢記》，斑固述修《道訓》。《爨龍顏碑》

尔時文殊師利白佛言，世尊，我觀正法，无為无相，无得无利，无生无滅，无来无去，无知者，无見者，无作者。不見般若波羅蜜。《水牛山文殊般若經》

以熙平之年，除魯郡太守。治民以禮，移風以樂。如傷之痛，無怠於夙宵。若子之愛，有懷於心目。《張神囗清頌》

宣統庚申臘月，為懷秋仁弟臨此諸碑。生筆凍墨，匆匆成之，不堪覆視矣。寐叟，時年七十有一。

楷书 临《爨宝子碑》《爨龙颜碑》
《水牛山文殊般若经》《张猛龙碑》
1920年
147×40cm×4

山岳吐精，海诞陼光。穆（穆）君侯，震响琳琳。弱冠称仁，咏歌朝乡。在阴嘉和，处渊流芳。宫宇数刃，循得其墙。馨随风烈，耀与云扬。《爨宝子碑》

故乃耀辉西岳，霸王郢楚，子文诒（铭）德于春秋，斑朗绍纵于季叶。阳九运否，蝉蜕河东，逍遥中原。斑彪删定《汉记》，斑固述修《道训》。《爨龙颜碑》

尔时文殊师利白佛言，世尊，我观正法，无为无相，无得无利，无生无灭，无来无去，无知者，无见者，无作者。不见般若波罗蜜。《水牛山文殊般若经》

以熙平之年，除鲁郡太守。治民以礼，移风以乐。如伤之痛，无怠于夙宵。若子之爱，有怀于心目。《张神□清颂》

宣统庚申腊月，为怀秋仁弟临此诸碑。生笔冻墨，匆匆成之，不堪覆视矣。寐叟，时年七十有一。

一三三

故乃耀輝西岳霸

春秋斑玟朗絽縱斑

河東道逍中頀斑

循道訓縣龍額

言世尊我觀正

无生无滅无来

作者不見般若

般若經

1865—1955

黄宾虹

名质，字朴存，一作朴丞，别署予向、虹叟，斋名滨虹草堂。安徽歙县人，生于浙江金华。曾先后在上海美专、新华艺专、杭州艺专任教。中华人民共和国成立后任中国美术家协会华东分会副主席。精绘画，早期受新安画派影响，画风疏简清逸。晚年运用独特的泼墨、积墨、破墨、宿墨等墨法，以「黑、密、厚、重」为特点，独创出一种元气淋漓、浑厚华滋的全新画风，将中国传统山水画推向一个新的高度。兼通金石学、古文字学，收藏秦汉玺印达二千余钮，多罕见之精品。善行草、老笔纷披，古籀篆书尤为一绝。著有《黄山画家源流考》《中国画学史大纲》《古画微》《虹庐画谈》《陶玺文字合证》《宾虹诗草》，辑有《滨虹草堂藏古玺印》等。

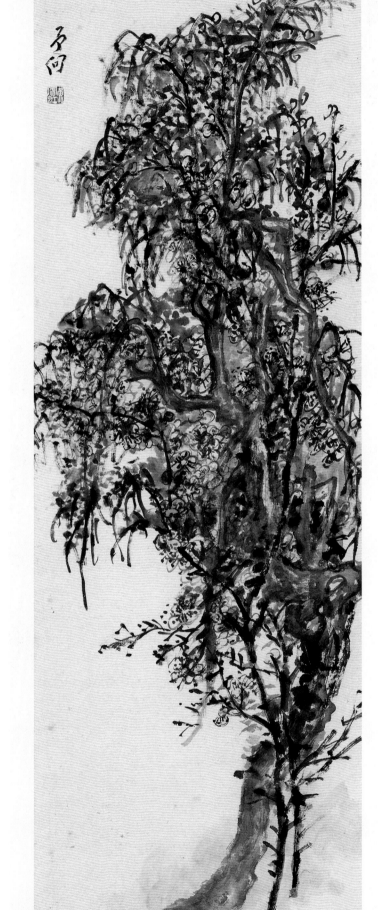

老梅图
民国
107×35.5cm

——予向。

黄宾虹

钟以敬

钟以敬（1866—1916），字越生，又字矞申、号让先、似鸥、窳龛。钱塘（今浙江杭州）人。先世业商，家境优渥，后挥霍殆尽，竟至衣食几不给，寄居僧舍，以鬻印为生。与王禔交善，篆刻宗法浙派，旁涉邓石如、徐三庚、赵之谦。所作精整隽雅，功力渊邃。因性情孤介，当时达官贵人闻其名，欲延揽之不可得，亦工诗文辞。为西泠印社早期社员。著有《篆刻约言》《印储》《窳龛留痕》等。张鲁庵辑其遗印为《钟矞申印存》。

尊卿书画

清光绪十五年（1889）

2.0×1.9×4.4cm

钟以敬

汉印有隶意，故气运生动。

乔申仿其法，时己丑仲冬。

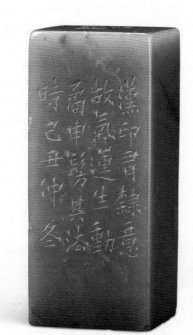

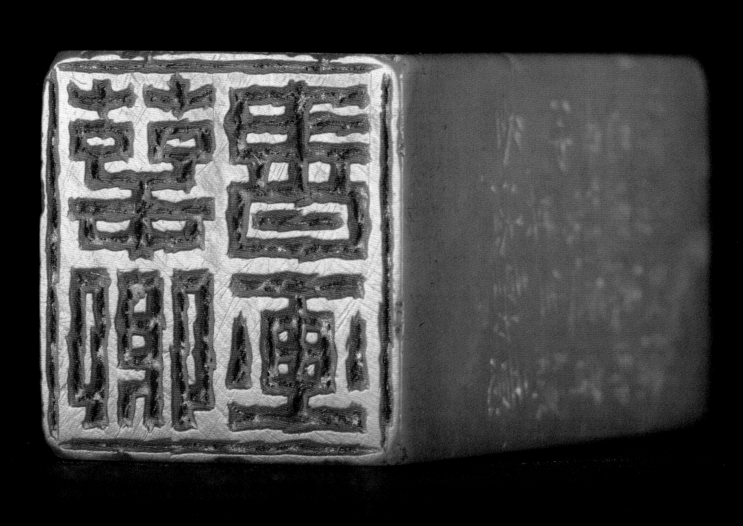

濕印書目隸綠憲
故上氣運生坐動
予溺申髟方其沃
時已丑仲冬

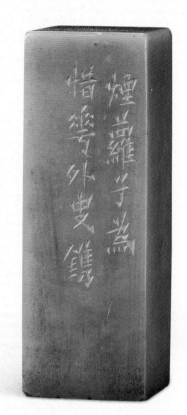

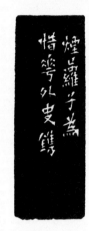

孤山仰止

烟萝子为惜花外史镌。

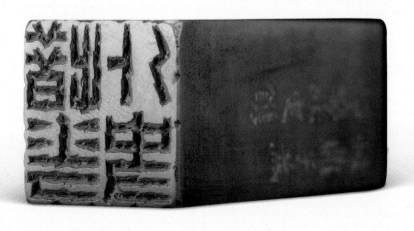

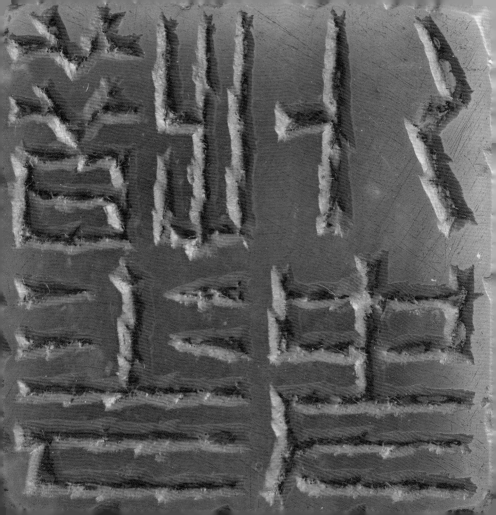

吴 隐

1867—1922

原名金培，字石泉、石潜，号潜泉、遯盦。浙江绍兴人。早年家贫，在杭州以刻碑为生，与叶铭从戴用柏游。二十多岁负笈沪上，结交吴昌硕、缪荃孙、严信厚等。光绪三十年（1904）与丁仁、王褆、叶铭在杭州孤山创建西泠印社。在上海开设『西泠印社』店号，与继室孙锦研制『潜泉印泥』。富印章收藏，集拓制作周秦两汉古玺印与明清流派名家篆刻印谱数十种，对西泠印社创立、扩大规模、提高知名度，以及近代传统篆刻艺术之传播贡献良多。出版《古今楹联汇刻》《遯盦印学丛书》《遯盦金石丛书》等。

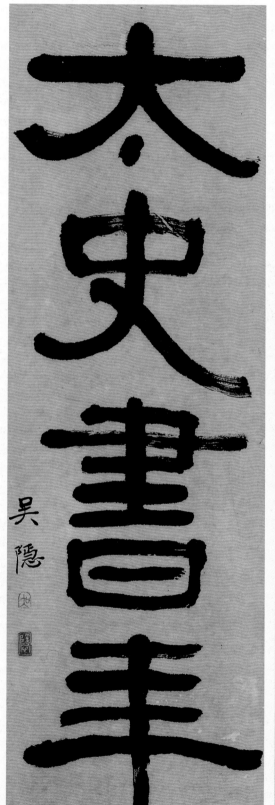

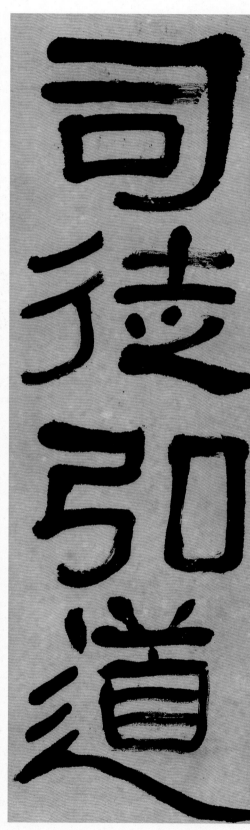

吴隐

司徒弘道，太史书年。

——吴隐。

1867—1938

王一亭

名震，号白龙山人。吴兴（今浙江湖州）人，生于上海周浦。工书画，擅人物、花鸟、走兽、山水，以佛像为佳。笔墨劲利，气势雄浑。吴昌硕晚年定居沪上后，得其鼎力推荐，名声大噪。画风亦与吴昌硕相近。为沪上艺坛、慈善、佛教各团体活动之领军人物。曾任海上题襟金石书画会副会长、上海慈善团体联合会会长等。抗日战争初移居香港，因病返沪，旋逝世。著有《白龙山人诗稿》。

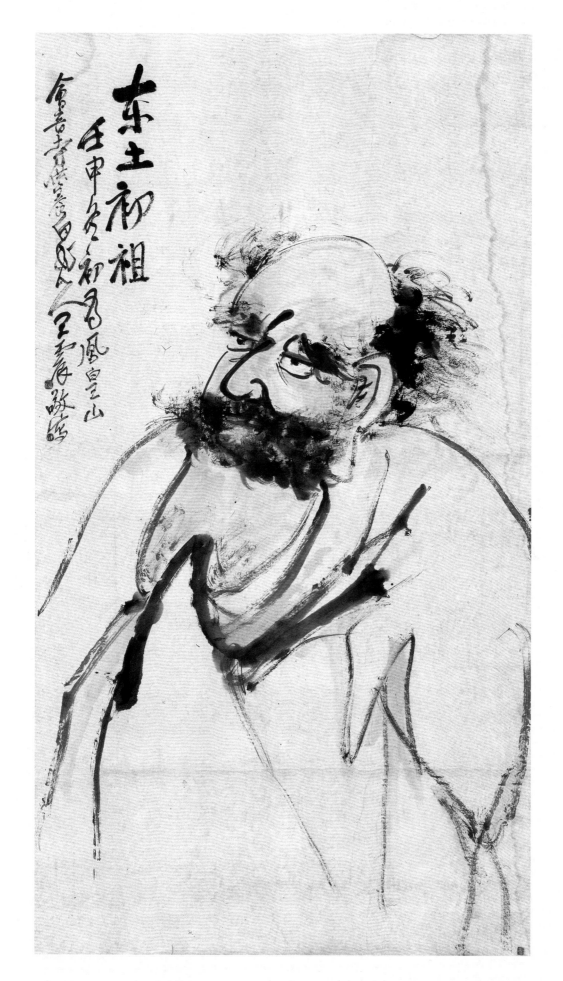

东土初祖达摩像

1932年

149×82cm

东土初祖。

壬申冬初，为凤皇山会音寺

供养。白龙山人王震敬写。

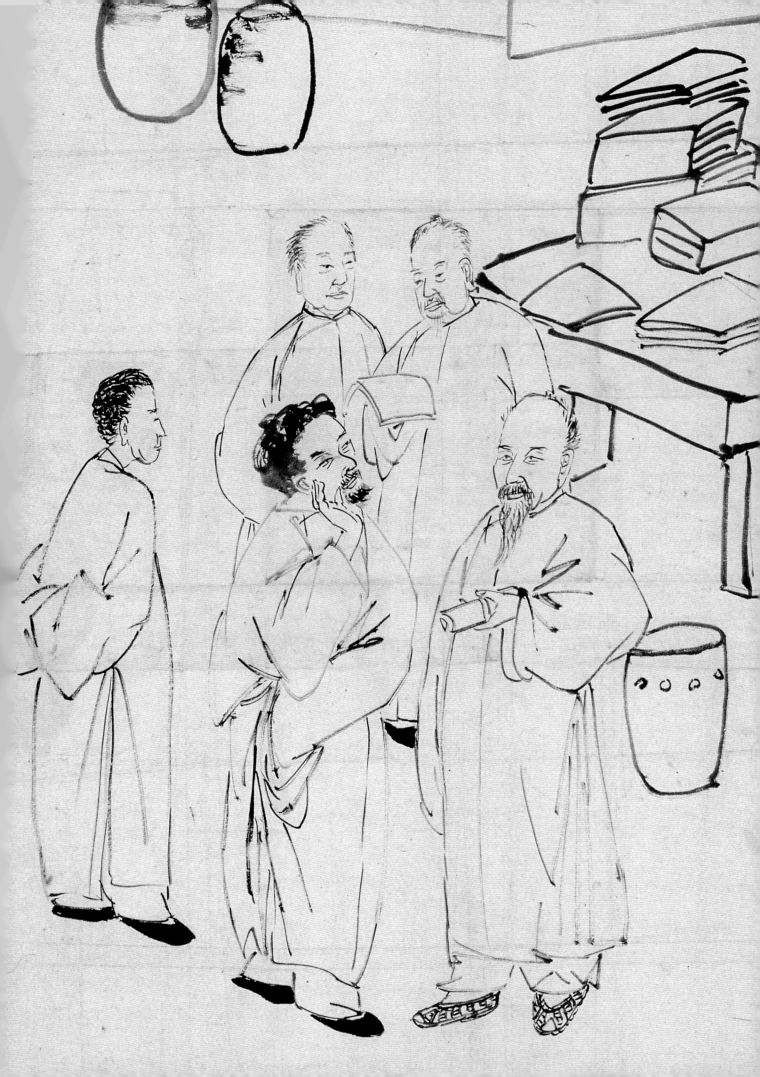

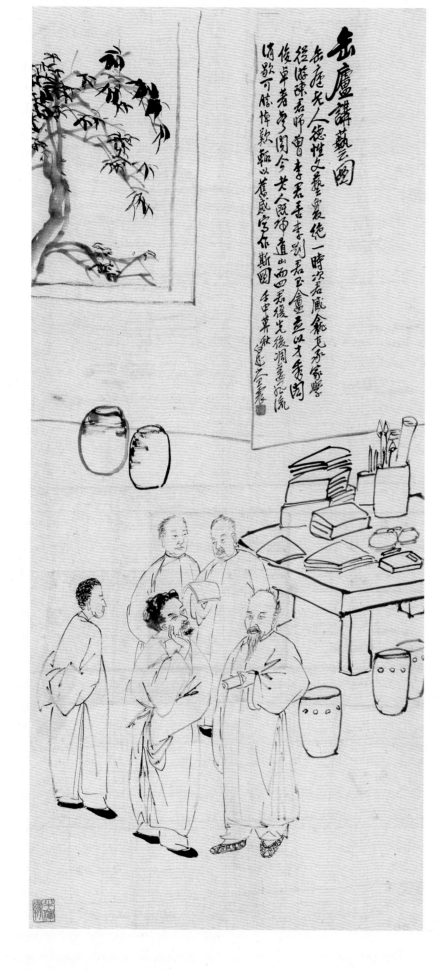

缶庐讲艺图
1932年
120×52.5cm

缶庐讲艺图

缶庐老人，德性文艺，复绝一时。次君藏龛，克承家学，从游陈君师曾、李君苦李、刘君玉盦，并以才秀闳俊，卓著声闻。今老人既归道山，而四君复先后凋萎。风流消歇，可胜悼叹。辄以旧感，写作斯图。壬申暮秋，白龙山人王震。

叶 铭

1867—1948

又名为铭，字品三，号叶舟。祖籍安徽徽州（今黄山），世居浙江杭州。光绪三十年（1904）与丁仁、王禔、吴隐在杭州孤山共创西泠印社。篆刻宗浙派及秦汉，皆悉心摹习，融会贯通。工篆书，善刻碑，摹拓彝器款识，尤得僧六舟秘传。著有《列仙印玩》《广印人传》《叶氏印谱存目》《歙县金石志》《铁花庵印集》等。

叶铭

篆书 『右手·举头』十言联
1946年
131×22cm×2

幼良先生雅屬其性情和平氣度豪爽每當春秋佳日遊覽諸勝論茶飲酒心無事洗竹澆花興有餘而謂人生之一樂也爰書此聯以誌雪泥鴻爪云爾

歲在柔兆淹茂仲冬之月八十老人葉為銘

右手持蟹螯左手执酒杯，举头望明月低头思故乡。

幼良先生雅属，其性情和平，气度豪爽，每当春秋佳日，游览诸胜，论茶饮酒心无事，洗竹浇花兴有余，所谓人生之一乐也。爱书此联，以志雪泥鸿爪云尔。

岁在柔兆淹茂仲冬之月，八十老人叶为铭。

王大炘

王大炘（1869—1923），字冠山，号冰铁、罐山民，斋室名冰铁戡、思惠斋、食苦斋、南齐石室。江苏吴县（今苏州）人。精岐黄，浪迹于苏、杭两地，弱冠后移居上海，以行医为业。能作画，工治印，功力精深，古玺汉印、吉金铭文、砖瓦封泥、六朝碑版等无不涉猎，无所不精，深获廉泉、陶湘、端方、盛宣怀、章钰、陈汉第、庞元济、傅增湘、袁克文、缪荃孙、郑文焯等名流赏识。与吴昌硕、钱瘦铁并称『江南三铁』。著有《汉玉钩室印存》《食苦斋印存》《金石文字综》《匋斋吉金考释》《缪篆分韵补》《印话》等。后人辑有《王冰铁印存》五册，亦名《冰铁戡印印》。

恨不十年读书

1912年

2.2×1.4×5.2cm

法汉镫文字以制是印，罍

山民并记。壬子六月。

章炳麟

1869—1936

初名学乘，字枚叔，一作梅叔，号太炎。浙江余杭（今属杭州）人。为近代民主革命家、国学大师。早年从俞樾习经史。支持维新运动，失败后流亡日本。因在《苏报》发表《驳康有为论革命书》，并为邹容《革命军》写序，入狱三年。在日本参加同盟会，主编《民报》。民国初任南京临时政府总统府枢密顾问，后脱离孙中山。于学无所不窥，晚年在苏州创设章氏国学讲习会，主编《制言》杂志，著述富赡，门弟众多，如黄侃、朱希祖、钱玄同、许寿裳、鲁迅、周作人、汪东、刘文典、马裕藻、沈兼士、吴承仕等皆出其门下。亦工书法，善篆书。著有《章氏丛书》《章氏丛书续编》《章氏丛书三编》等。

章炳麟

故世平主圣，俊髦将自至。若尧、舜、禹、汤、文、武之君，获稷、契、咎繇、伊尹、吕望之臣。明明在朝，穆穆列布，聚精会神，相得益章。虽伯牙操递钟，逢门子弯乌号，犹未足以喻其意也。

王子渊《圣主得贤臣颂》，章炳麟书。

篆书　节选王褒《圣主得贤臣颂》
民国
140×39.2cm

1879—1949

丁仁

原名仁友，字子修、辅之，号鹤庐。钱塘（今浙江杭州）人。叔祖丁丙为晚清著名藏书世家『八千卷楼』主人。光绪三十年（1904）与王禔、叶铭、吴隐在杭州孤山创建西泠印社。以收藏西泠八家作品宏富享誉印坛。辑有《西泠八家印选》，收印五百钮，集八家遗印之大成者。与葛昌楹、高时敷、俞人萃合辑《丁丑劫余印存》，汇辑明代以来二百七十余家印人的一千九百多方印章，被奉为印林鸿宝。与丁三在创制聚珍仿宋体，古雅精美。另辑有《杭郡印辑》《泉唐丁氏八家印谱》（亦名《西泠八家印谱》）《秦汉丁氏印绪》等。

甲骨文
『永日・谷风』十一言联
1948年
124×22cm×2

永日淒淒絲絲柳舞絲絲雨

谷風習習淡淡山明淡淡雲

永日淒淒絲絲柳舞絲絲雨，谷風習習淡淡山明淡淡云。
集商卜文字。戊子季夏中伏，古稀老鶴丁輔之撰篆于海上。

谷風習習淡淡山明淡淡雲
集商卜文字戊子季夏中伏古稀老鶴丁輔之撰篆于海上

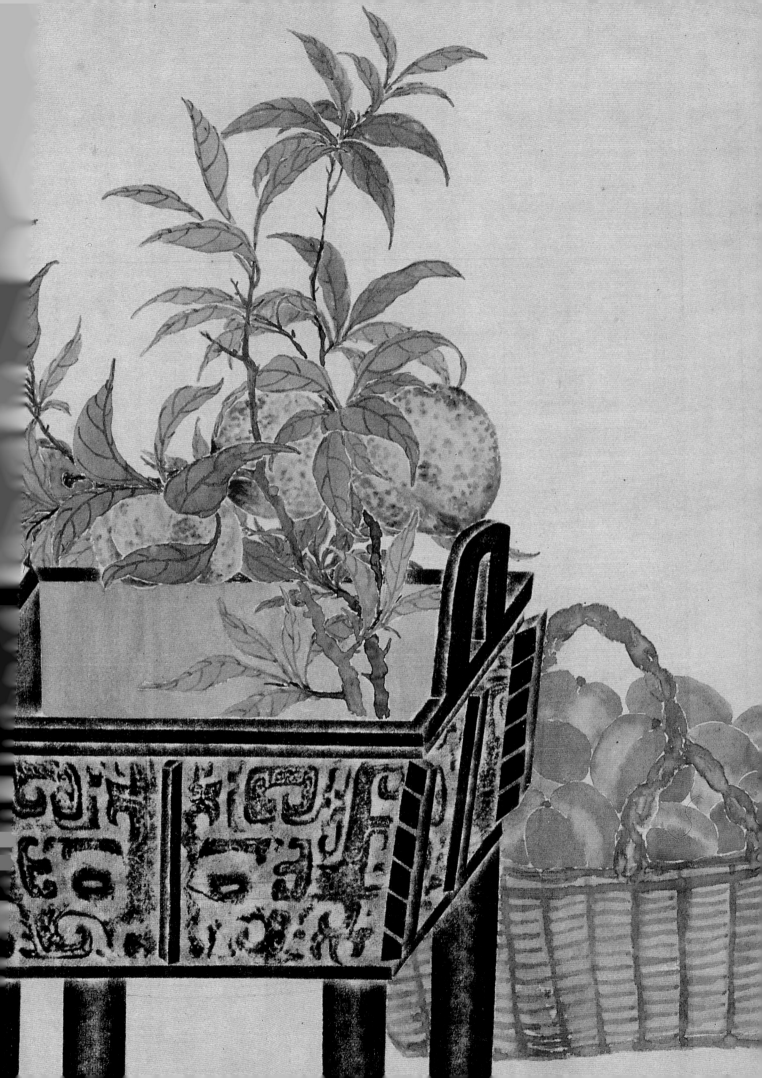

丁仁

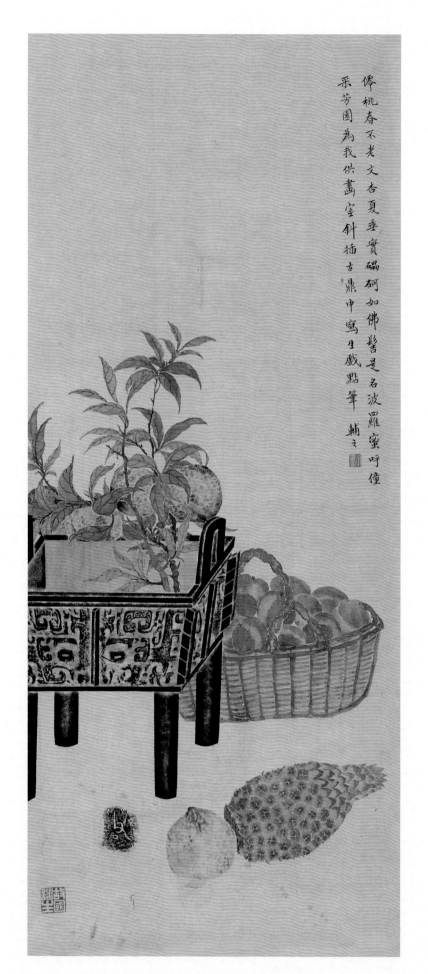

佺桃春不老文杏夏垂實礧砢如佛髻是名波羅蜜呼僮
采芳園為我供畫室斜插古鼎中寫生戲點筆 輔之

佳果清供图

民国

82.5×34cm

仙桃春不老，文杏夏垂实。礧砢如佛髻，是名波
罗蜜。呼僮采芳园，为我供画室。斜插古鼎中，
写生戏点笔。辅之。

王禔

1880—1960

原名寿祺，字维季，号福厂、屈瓠、罗刹江民、印傭、持默老人，斋名麋研斋。浙江杭县（今杭州）人。光绪三十年（1904）与丁仁、叶铭、吴隐在杭州孤山创建西泠印社。民国初任印铸局技正、故宫博物院鉴定委员。一九三〇年定居上海。中华人民共和国成立后任中国金石篆刻研究社主任委员、上海中国画院画师。书法善商周钟鼎、楷隶及铁线篆。治印得浙派神髓，旁涉邓石如、吴熙载与赵之谦，上追周秦两汉，所作典雅娟秀、蕴藉精严，玉箸铁线篆印尤为工稳精能，被誉为『如洛神临波，如嫦娥御风』。辑有《福庵藏印》《麋研斋印存》《罗刹江民印稿》《说文部属检异》《麋研斋作篆通假》等。

仁義陶鈞道德橐籥

遂生先生法家之屬即希正腕

書介兹老人集隋書梁書語以應

文章冠冕述作楷模

丙戌仲夏之月福厂王禔

仁义陶钧道德橐籥，文章冠冕述作楷模。

书介兹老人集《隋书》《梁书》语，以应遂生先生法

家之属，即希正腕。丙戌仲夏之月，福厂王禔。

王禔

1881—1950

楼邨

原名卓立，又名虚，字肖嵩、新吾、辛壶，号玄根、玄道人、玄根居士、玄朴居士、麻木居士，晚号缙云老叟。浙江缙云人。清优附贡生。受新思想影响，放弃科举，赴杭求学，就读武备学堂、蚕桑学堂，并鬻书画。为西泠印社早期社员，南社社员。年四十二赴沪，任上海美专国画系教授、中国艺专校长。能诗善书画，书学颜、柳，尤擅篆书。国画以山水见长，亦能花卉。篆刻力摹秦汉，早期受吴昌硕影响，并得吴昌硕亲授，继学浙派，驱刀如笔，古媚端庄，自成一格。有《楼邨印稿》《意庐诗草》《清风馆集草》等。

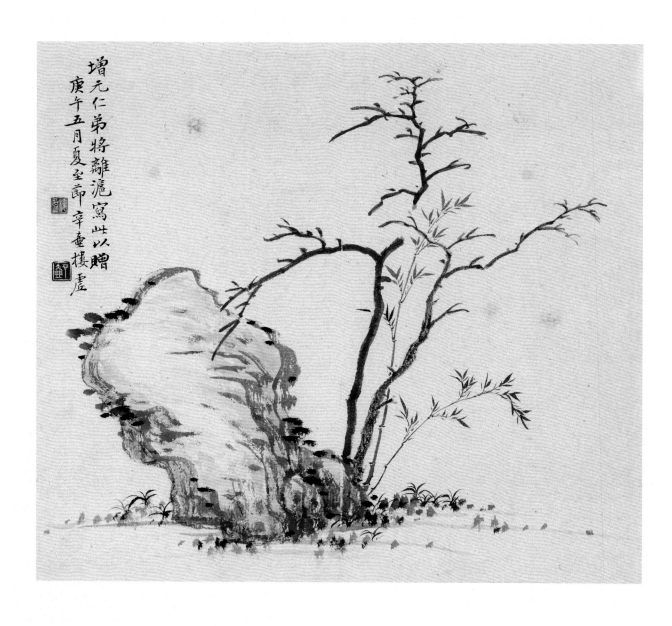

增元仁弟將離滬寫此以贈
庚午五月夏至節辛壺樓虛

竹石图
1930年
29.4×33.9cm

增元仁弟将离沪，写此以赠。
庚午五月夏至节，辛壶楼虚。

1881—1955

马衡

字叔平，号无咎，斋名凡将斋。浙江鄞县（今宁波）人。早年就读于南洋公学，研习经史、金石。一九二五年故宫博物院成立后，出任古物馆副馆长，一九三四年被任命为院长。抗战初期，临危受命，组织故宫博物院库藏文物西迁工作，免遭被日寇掠夺与损毁，厥功至伟。一生锐志于金石学、考古学研究，在石鼓文、度量衡、汉魏石经等方面成就卓著。抗战胜利后出任西泠印社社长。善书法，工篆隶。篆刻宗法秦汉，间涉吴熙载、赵之谦。著有《中国金石学概要》《凡将斋金石丛稿》《鄦庐印稿》《凡将斋印存》等。

马衡

《锴庐印稿》

1932年

21.5×15.5cm

太龙

吉人之辞

行家生活

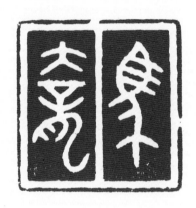

马太龙

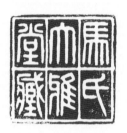

马氏大雅堂藏

马
衡

张善孖

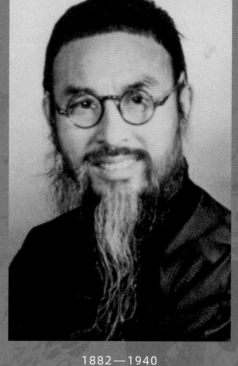

1882—1940

名泽，字善之，号虎痴。四川内江人。张大千二兄。少年从母学画，曾投李瑞清门下。一九一七年偕张大千东渡日本，回国后寓上海，任上海美术专科学校教授。与黄宾虹、马企周、俞剑华等八人组织烂漫社。善画走兽、山水、花卉。山水取法张大风，花卉学陈淳。尤以画虎著称，尝寓苏州网师园，豢虎以供写生。抗战初期，一度至武汉，后去法国、美国，办画展达百余次。归国后在重庆病逝。著有《十二金钗图》《蜀中张善孖大千兄弟画册》《丁六阳张善孖张大千画册》等。

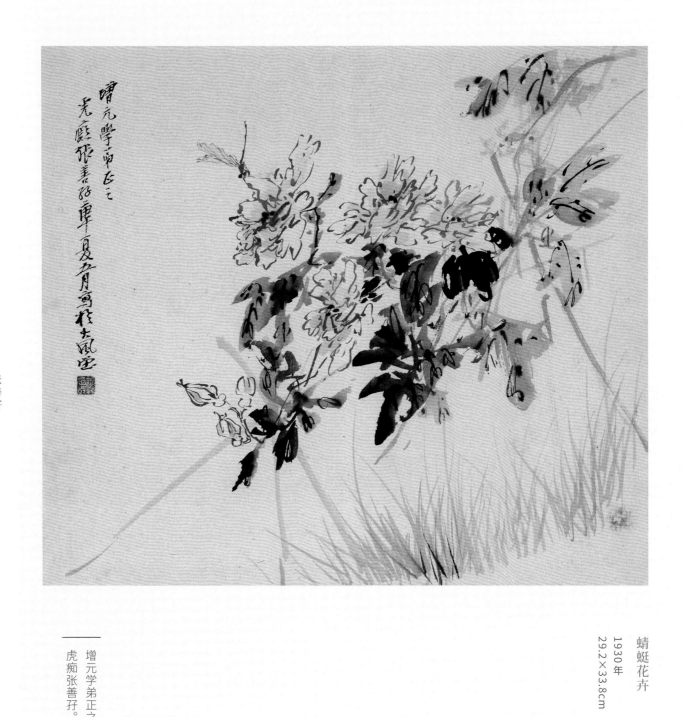

蜻蜓花卉
1930年
29.2×33.8cm

增元学弟正之。
——虎痴张善孖。庚午夏五月写于大风堂。

张宗祥

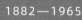

1882—1965

字阆声，号冷僧，别署铁如意馆主。浙江海宁人。精版本目录学，校勘古籍三百多种。抄书校勘多达九千多卷。为西泠印社第三任社长、浙江图书馆馆长。对二十世纪六十年代初西泠印社恢复活动贡献甚巨。精行书，宗李邕，用笔起讫分明，以倜傥飘逸胜。亦工画。著有《临池随笔》《书学源流论》《冷僧书画集》等。

望雲草堂

行书　望云草堂

1962年

29.6×139cm

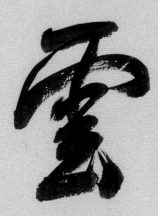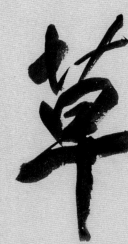

望云草堂

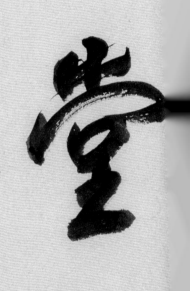

故社友張君魯廠
積三十餘年心血羅
致古令名印名譜
藏諸雲州草堂沒
沒家屬邊遺囑以
全物歸社中亦間
室珍藏復意顏
復入斯室去嘗說
永如見其人
一九六二年秋海寧張宗祥
書并記

望云草堂。
故社友张君鲁庵，积三十余年心力，罗致古
今名印名谱，藏望云草堂中。没后，家属遵
遗嘱，以全物归社中，社中亦间室珍藏，复
书旧额张之。入斯室者，当永永如见其人。
一九六二年秋，海宁张宗祥书并记。

徐悲鸿

1895—1953

原名寿康。江苏宜兴人。早年入上海震旦大学法语系，始习素描、油画。一九一六年获哈同花园仓颉像应征入选，声名鹊起。一九一九年留学法国，入巴黎高等美术学校。归国后长期从事美术教育与创作，历任国立中央大学艺术系教授、北平大学艺术学院院长、北平艺术专科学校校长。中华人民共和国成立后，任中央美术学院院长、中华全国美术工作者协会主席。国画学贯通中西，擅长素描、速写，国画题材广泛，人物、走兽、花鸟皆善，尤以画奔马驰名，促进中西绘画融合与传统中国画的改良。作品辑有《悲鸿描集》《悲鸿画集》《悲鸿素描选》等。

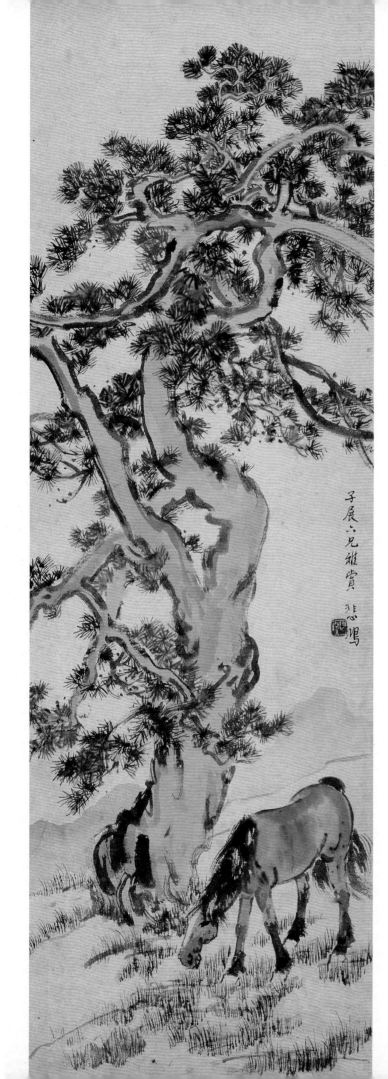

松风饮马图

民国

120.5×39.5cm

——子展六兄雅赏。悲鸿。

徐悲鸿

一七五

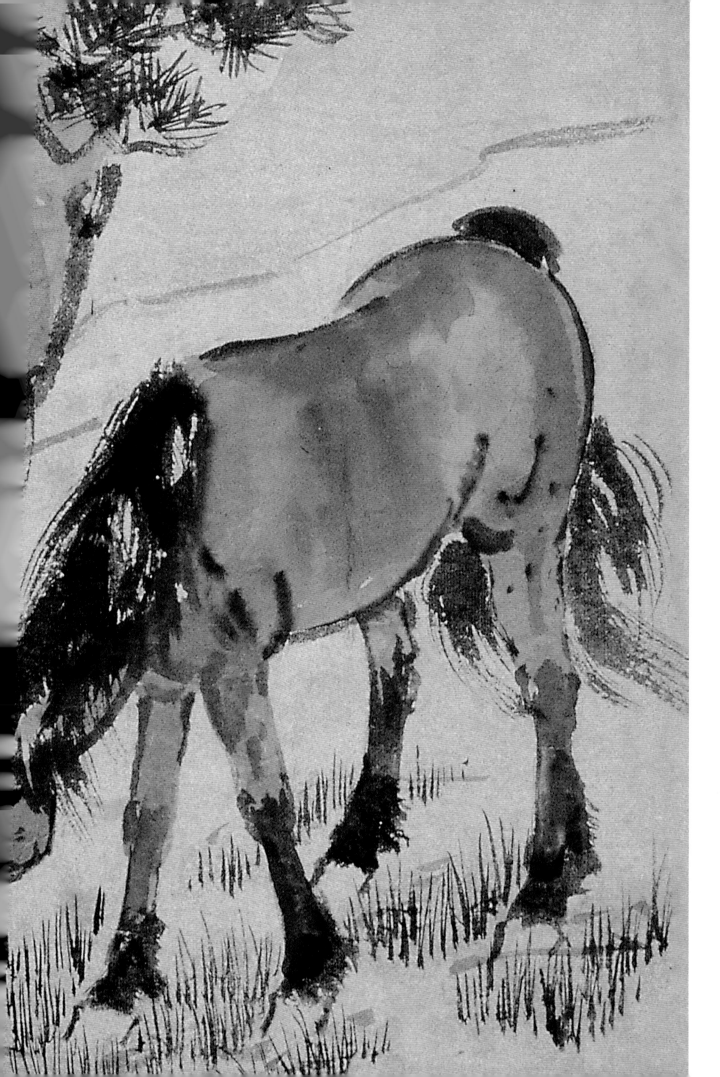

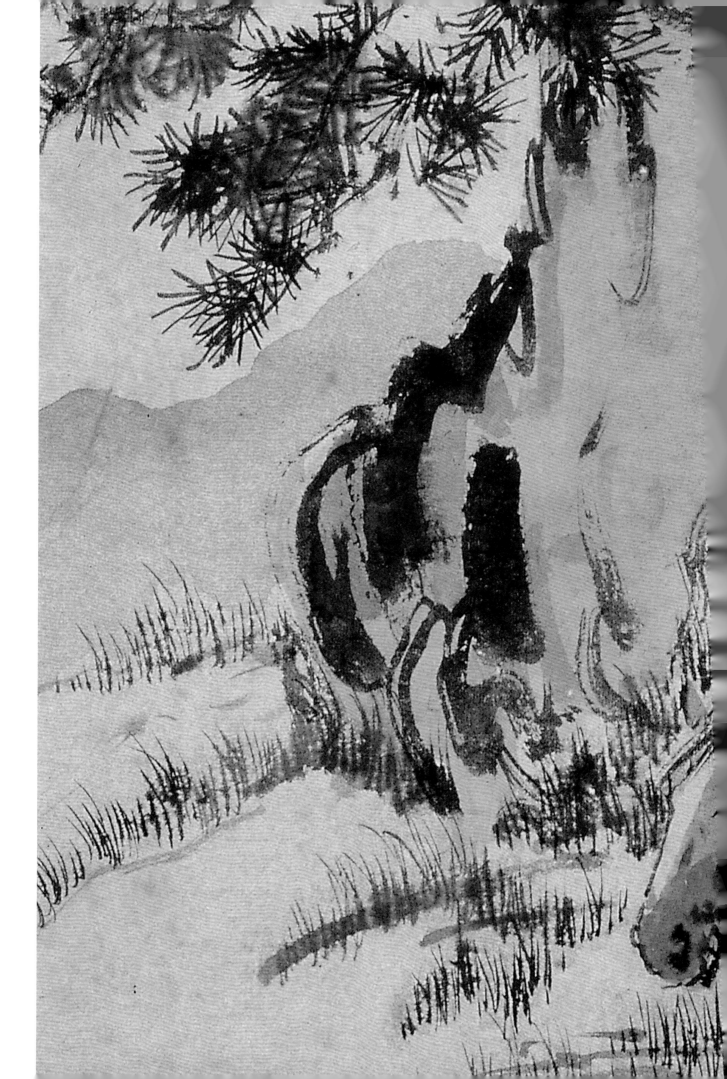

徐悲鸿

潘天寿

1897—1971

原名天授，字大颐，号寿者，别署阿寿、雷婆头峰寿者。浙江宁海人。一九一五年入浙江省立第一师范学校，从经亨颐、李叔同游，后得吴昌硕指授。一九二三年至一九五〇年，三次任教于上海美术专科学校，又任上海新华艺术专科学校、昌明艺术专科学校教授。中华人民共和国成立后任中央美术学院华东分院院长、中国美术家协会副主席、中国美术家协会浙江分会主席。精绘写意山水、花鸟，远师徐渭、八大、石涛，近受吴昌硕影响，画面布局奇险，用笔劲挺洗练，气势雄阔，亦工指画。书法、篆刻皆擅。著有《中国绘画史》《听天阁画谈随笔》《治印谈丛》等。

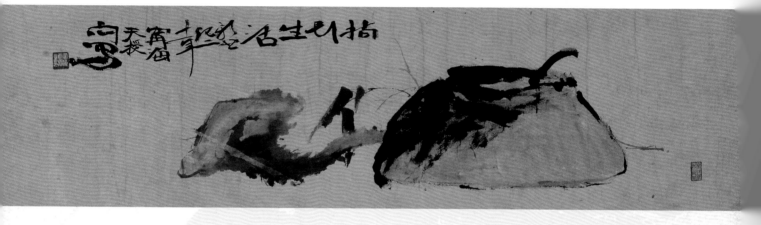

指头生活。
新世纪二十一年，宁海
天授写。

1899—1983

李苦禅

原名英，字超三，号励公，改名苦禅。山东高唐人。一九二二年入国立北平艺术专科学校西画系，不久拜识齐白石，始学国画。毕业后曾先后在北京师范学校、北京华大艺术专科学校、北平艺术专科学校、杭州艺术专科学校任教。一九四九年后历任中央美术学院教授、第六届中国人民政治协商会议全国委员会委员，亦为西泠印社社员。一生从事美术创作和美术教育六十余载，其大写意花鸟吸取石涛、八大、扬州画派、吴昌硕、齐白石等技法，笔墨雄阔、气势磅礴。辑有《李苦禅画辑》《李苦禅画选》《李苦禅画集》。

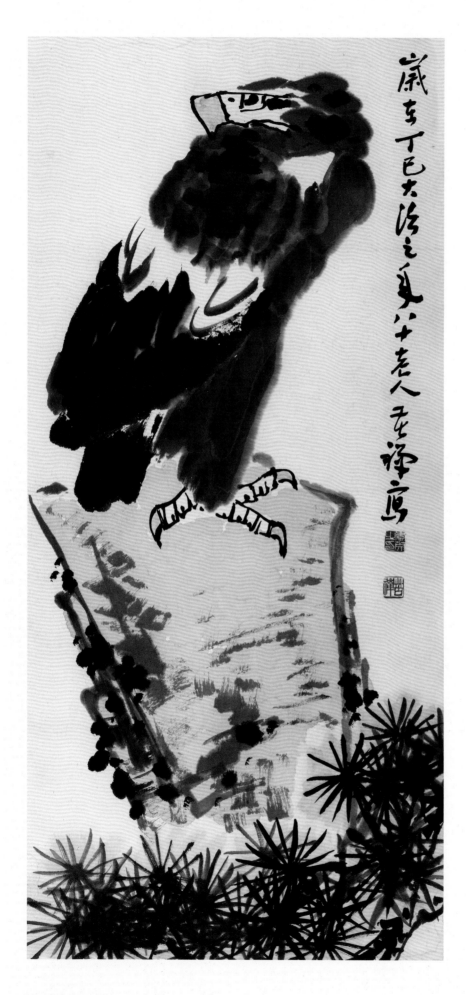

苍鹰松石图

1977年

85.5×44cm

岁在丁巳大治之年，八十老人苦禅写。

李苦禅

一八一

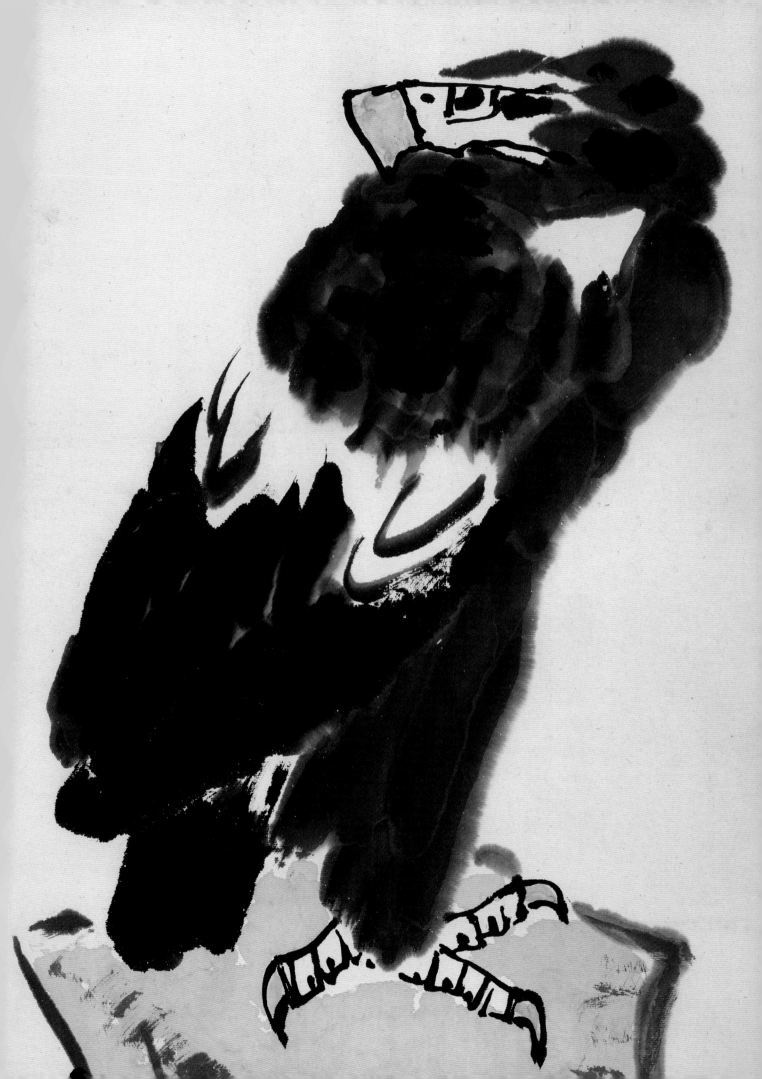

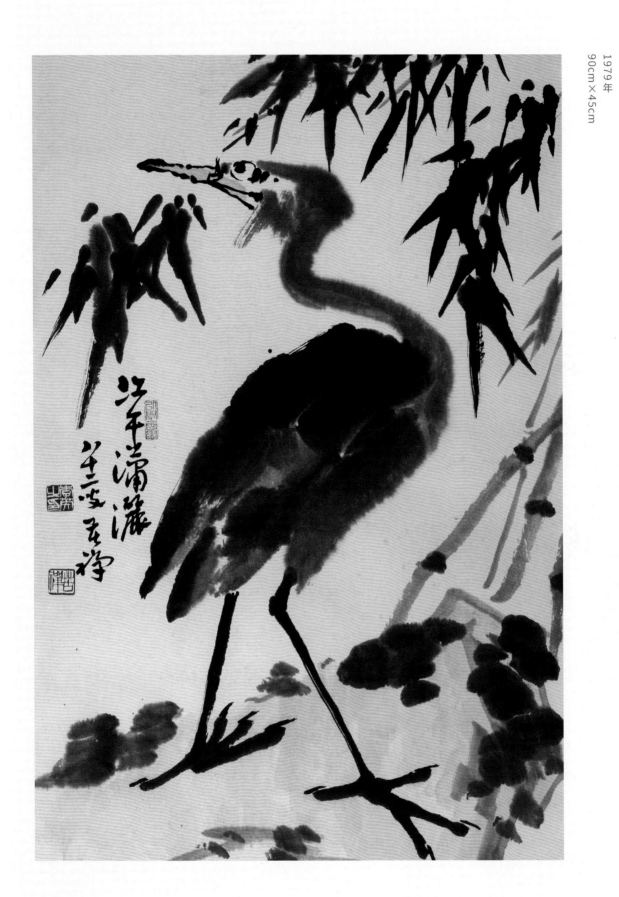

江干潇洒图

1979年

90cm×45cm

李苦禅

江干潇洒。八十二叟，苦禅。

一八三

沙孟海

1900—1992

原名文瀚，后改文若，字孟海，号石荒、沙邨、兰沙、决明，斋名兰沙馆。浙江鄞县（今宁波）人。早年从冯君木游，一九二二年至沪上，从吴昌硕、赵叔孺习篆刻、书法。后执教于中山大学、浙江大学。中华人民共和国成立后，历任浙江大学、浙江美术学院（今中国美术学院）教授，西泠印社社长，浙江省博物馆名誉馆长，中国书法家协会副主席。于文史、考古、古文字、书法、篆刻等造诣深厚。书擅四体，尤精行草，善融合碑帖，榜书落笔千钧，雄浑刚健。著有《近三百年的书学》《印学概论》《印学史》《沙孟海论书丛稿》《中国书法史图录》，辑有《沙孟海书法集》《兰沙馆印式》等。

黑云翻墨未遮山
白雨跳珠乱入
船卷地风来忽
吹散望湖楼
下水如天
苏东坡西湖诗
戊辰重九节
沙孟海年八十九

行书　苏东坡《六月二十七日望湖楼醉书》
1988年
92.5×177cm

黑云翻墨未遮山，白雨跳珠乱入船。
卷地风来忽吹散，望湖楼下水如天。
——苏东坡西湖诗。戊辰重九节，沙孟海年八十九。

傅抱石

1904—1965

原名长生，学名瑞麟，斋名抱石斋。祖籍江西新喻（今新余），出生于南昌。年轻时就读于江西第一师范学校，后留学日本，入东京帝国美术学校，主修东方美术史。归国后长期执教于南京中央大学艺术系，中华人民共和国成立后出任江苏国画院院长、中国美术家协会江苏分会主席、中国美术家协会副主席。精山水，独创山水散锋皴法『抱石皴』，所绘元气淋漓，空濛奇幻，意境深邃。人物师法顾恺之、陈洪绶，造型磊落奇古，气象高古。善制寻丈巨幛，气势恢宏，摄人心魄，在现代中国美术史上享有盛誉。亦工篆刻。著有《刻印概论》。

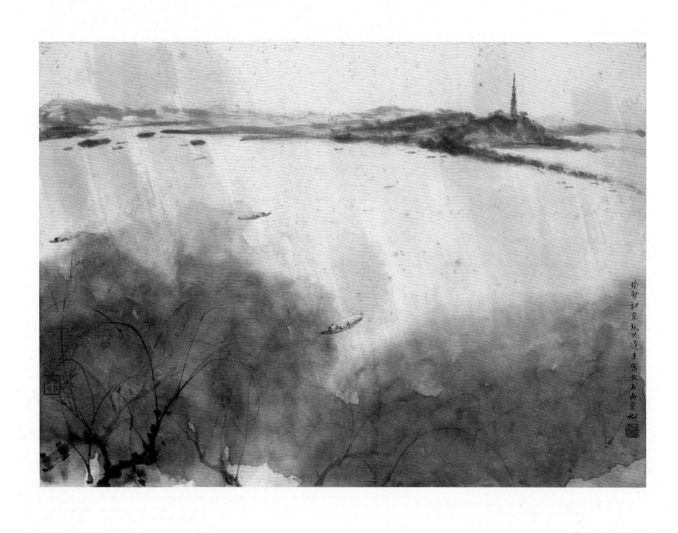

傅抱石

西湖柳烟图
1963年
49.5×69cm

——癸卯初夏，杭州归来写，抱石南京记。

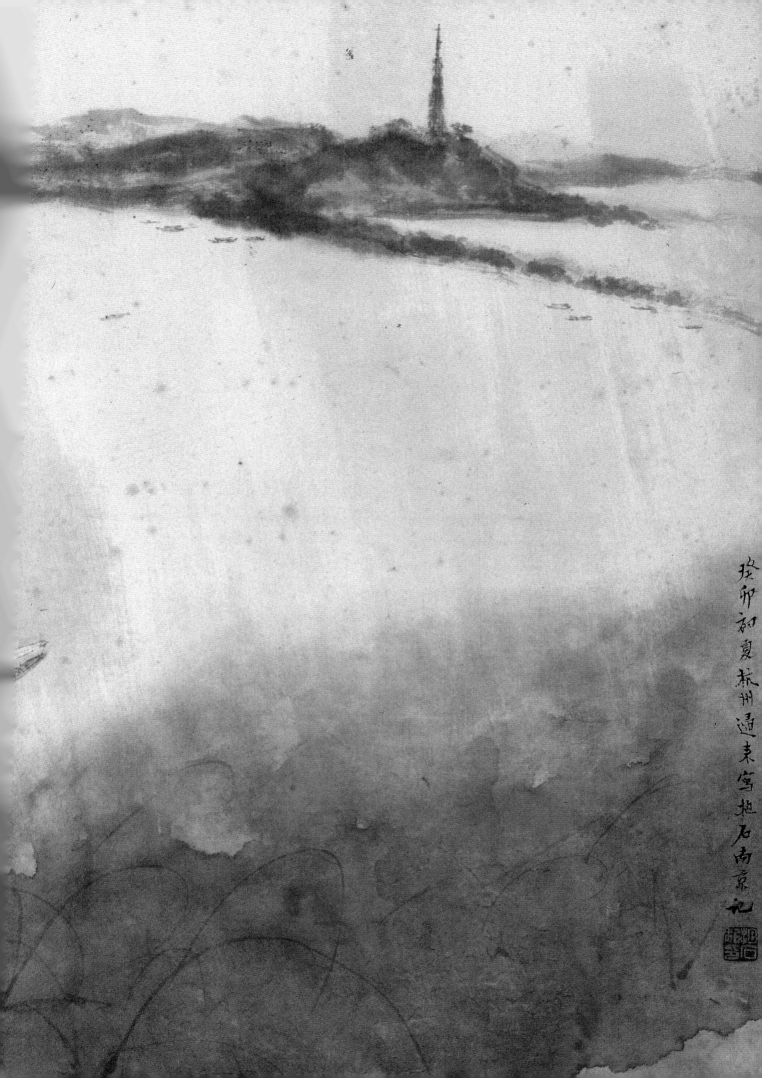

癸卯初夏杭州過東寫起石南京記

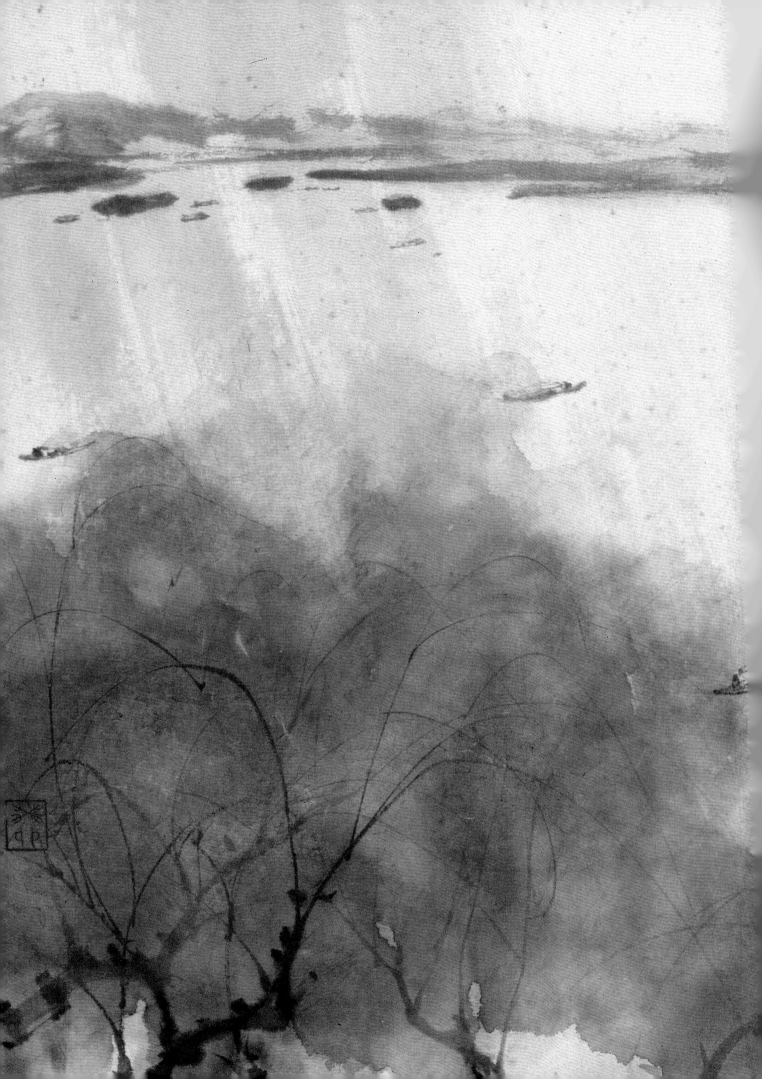

印人齐白石像
1963年
68.3×93.3cm

印人齐白石象

吾国印学，历史悠久，孕育至富。元明之际，刀与石遇，于是专精篆学者多能执刀。或主秀婉，或主猛利，印人纷起，派别滋分。降及近代，西泠印社遂为全国之中心。远自丁、蒋、奚、黄，近至大师仓石吴氏，诸家高踪，不胫而走天下。今日言印，而曰不受西泠影响者，吾不信也。湘潭齐白石，诗、印、书、画，四绝俱擅，然揆诸篆刻，壮年即自龙泓入手，继复瓣香缶庐，及其大成，排奡纵横，盖又非丁、吴所可限。余以为，此正善于学古而能驱古为今用者矣。解放后之十四年，适值印社六十周岁，仰承党和政府之重视暨有关各方之支持，将集全国印人举纪念会于杭州，甚盛事也。行见印学之发扬光大，将开始辉煌灿烂之一页。因不揣谫陋，率奉此帧，藉申敬意，并乞高评。

一九六三年十月十八日，傅抱石并记。

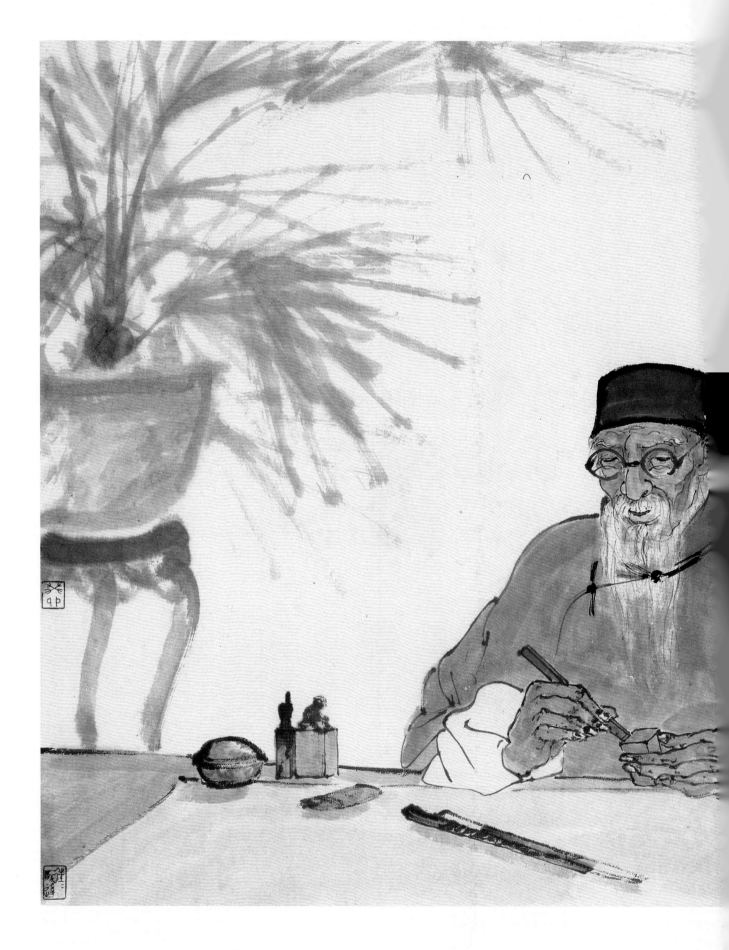

赵朴初

1907—2000

原名晋，号片石。安徽太湖人。曾任华东军政委员会民政部副部长、人事部副部长，中国红十字会名誉会长，中日友好协会副会长，中国书法家协会副主席，全国政协副主席，民进中央名誉主席，中国佛教协会会长等职。一九八三年被聘请为西泠印社名誉社长，一九九三年起任西泠印社第五任社长。精书法，以行楷书见长，脱胎于李邕、苏轼，结构严谨，自有气象。著有《滴水集》《片石集》《佛教常识答问》。

行书 七律《西泠印社七十五周年志庆》

1978年

39×20.5cm

篆刻有道、非易 博学始能精一艺

清华雄浑见诗心 奇正阴阳通画意

印人结社重西泠 七十五年观复兴

承盖止八家清境界方开千载新

西泠印社成立七十五周年志庆

赵朴初

赵朴初

篆刻有道道非易，博学始能精一艺。

清华雄浑见诗心，奇正阴阳通画意。

印人结社重西泠，七十五年观复兴。

传承岂止八家法，境界方开千载新。

西泠印社成立七十五周年志庆，赵朴初。

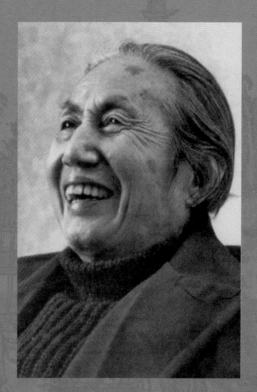

陆俨少

1909—1993

原名同祖、砥，字宛若，斋名穆如馆、晚晴轩。上海嘉定人。

早年从冯超然学山水。抗战时转辗川中，胜利后经峡江险水，观峭壁飞云。二十世纪五十年代后历任上海中国画院画师、浙江美术学院（今中国美术学院）教授、中国美术家协会理事、浙江画院院长等。精绘山水、梅花，由『四王』入手上溯宋元，尤得力于黄公望。晚年山水纵横奇兀，山势峥嵘，云烟舒卷，水奔浪涌，高华壮健，意境独特，开现代山水画之新境界。有《杜甫诗意画册》。亦精书法，工诗文。著有《山水画刍议》《陆俨少画辑》《陆俨少课徒山水画稿》《陆俨少自叙》等。

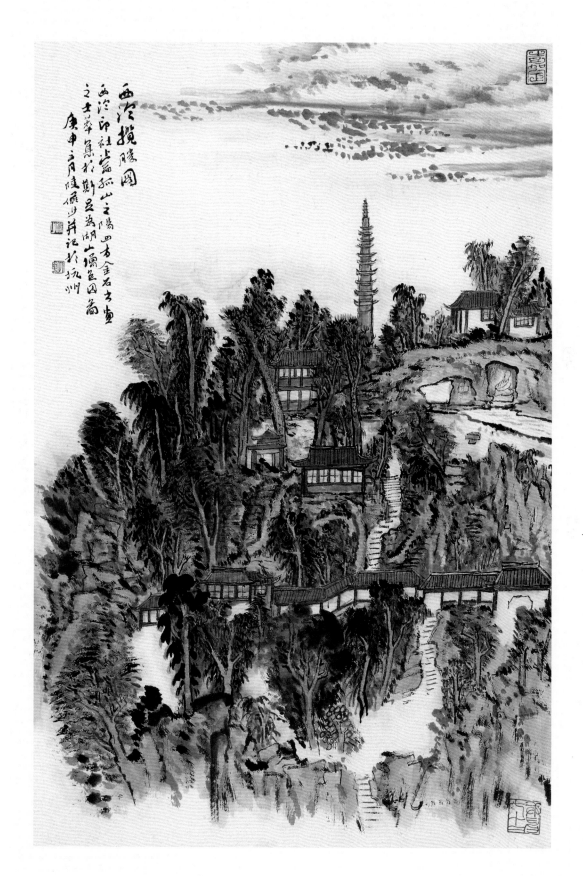

西泠揽胜图
西泠印社当孤山之阳，四方金石书画之士萃集于斯，足为湖山增色，因图。庚申三月，陆俨少并记于杭州。

陆俨少

山之陽四方金石古室
別呈為胡山讀邑因寫
僾山并記於杭州

1910—1997

谢稚柳

原名稚，字稚柳，晚号壮暮翁，斋名鱼饮溪堂、杜斋、苦篁斋、壮暮堂。江苏武进（今常州）人。早年师从钱振锽，与张大千相善，曾共赴敦煌，研究石窟壁画艺术。抗战时流寓重庆，任中央大学艺术系教授。一九五〇年入上海文物管理委员会，于上海博物馆从事书画鉴定。为上海中国画院画师，国家文物局中国古代书画鉴定组组长，中国美术家协会理事，中国美术家协会上海分会副主席，上海市书法家协会主席，上海博物馆研究员、顾问。长于中国书画鉴赏考证。精山水、花鸟，初摹陈洪绶，后上溯李成、范宽、董源、巨然等五代、宋元诸家。书法宗张旭，间及二王。编著有《鉴余杂稿》《谢稚柳八十纪念画集》《唐五代宋元名迹》《董源巨然合集》《敦煌石室记》等。

谢稚柳

牡丹竹石图

1980年

135cm×68cm

回黄转绿意匆匆，妖眼娇红雨一场。不为春归悔轻别，秋丛倚杖赏严霜。此予戊午秋过西湖作，越二年庚申初冬重过西泠印社，写此一图，因题其上。壮暮翁稚柳并记。

启 功

1912—2005

爱新觉罗氏，满族，字元白。居北京。早年受业于著名史学家陈垣，长期从事中国文学史、中国美术史、中国古代散文诗词教学和研究，对红学、佛学等亦有精深研究，学识渊博，涉猎宽广。书法、绘画、旧体诗词有『三绝』之称。精于古代书画、碑帖鉴定，识见非凡。曾任北京师范大学中文系教授、博士生导师，中央文史研究馆馆长，国家文物鉴定委员会主任委员，中国书法家协会主席、名誉主席等。二〇〇二年起任西泠印社第六任社长。著有《古代字体论稿》《汉语现象论丛》《论书绝句》《论书札记》《启功书画留影册》等。

黑雲翻墨未遮山白雨跳珠
亂入船捲地風来忽吹散望
湖楼下水如天　褐西泠印社書

东坡绝唱一九七九年冬启功

行书　苏东坡《六月二十七日望湖楼醉书》
1979年
136cm×68cm

黑云翻墨未遮山，白雨跳珠乱入船。
卷地风来忽吹散，望湖楼下水如天。
谒西泠印社，书东坡绝唱。一九七九年冬，启功。

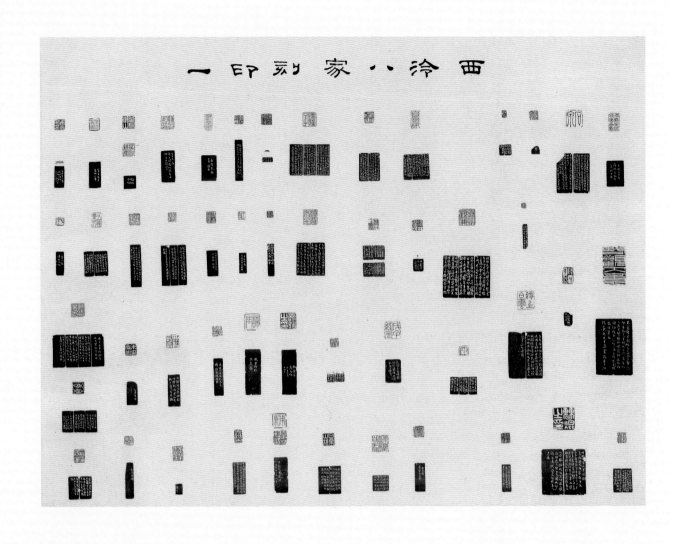

西泠八家刻印四屏

74×99.9cm×4

孤山仰止

西泠八家刻印一。
西泠八家刻印一。
西泠八家刻印二。
西泠八家刻印二。

二一〇

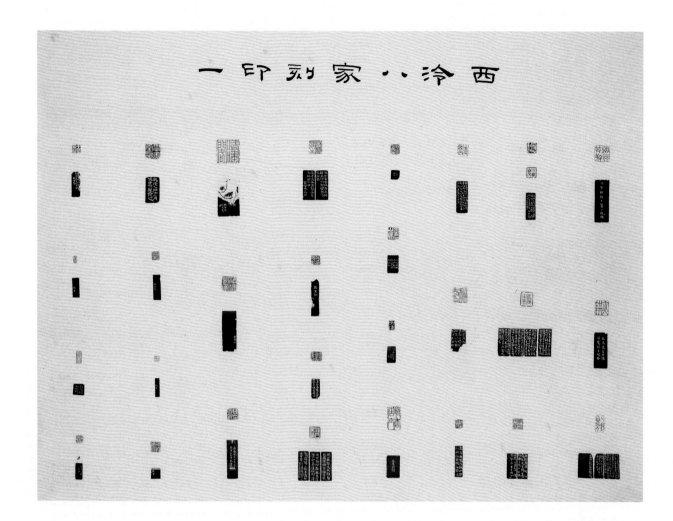

西泠八家刻印 二

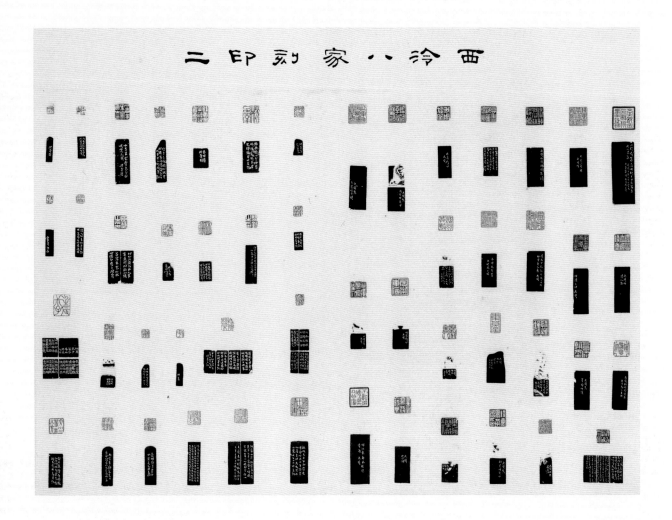

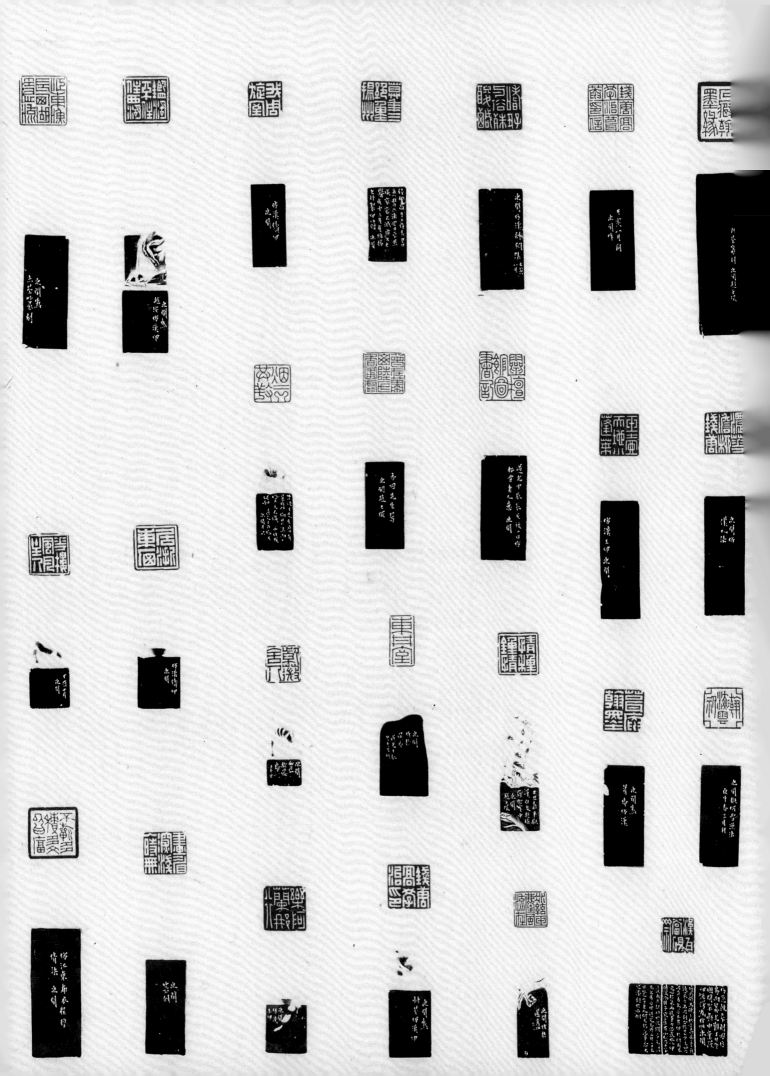

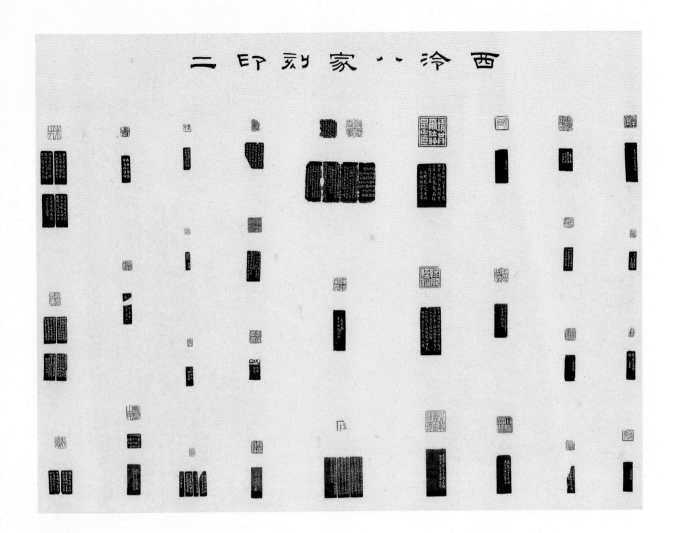

西泠八家刻印 二

邓派刻印。
——邓派。

邓石如、吴熙载、吴咨、徐三庚等刻印二屏

75×99.5cm×2

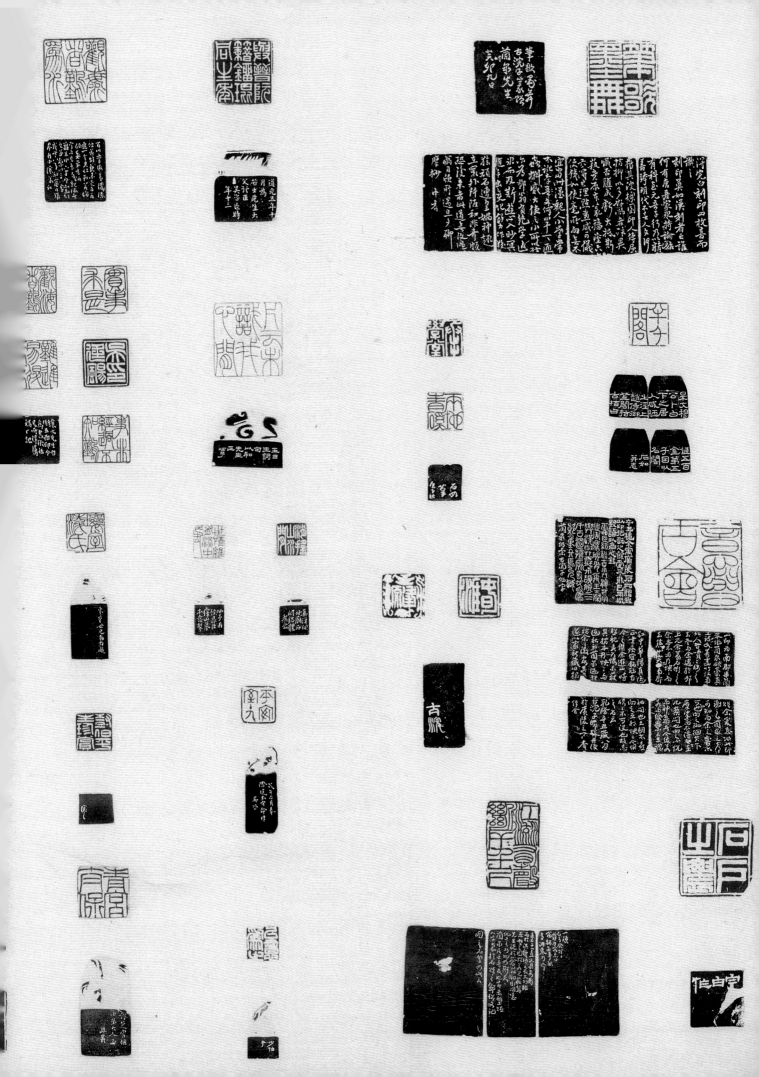

派 鄧

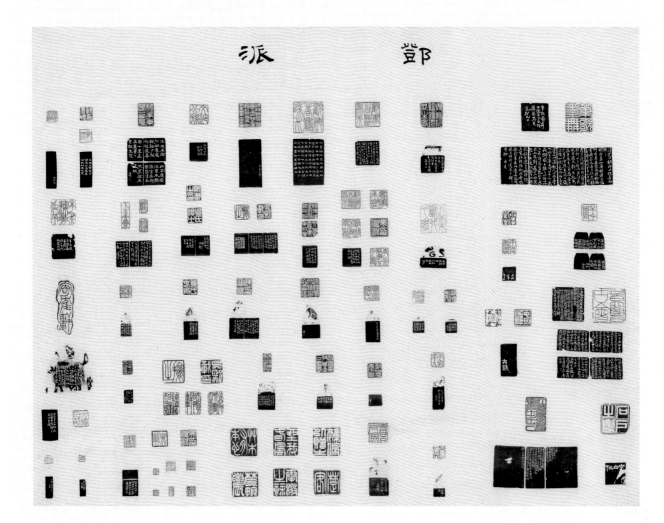

邓派

二〇九

赵之谦 黄士陵 吴昌硕等刻印

赵之谦、黄士陵、吴昌硕、赵古泥、陈师曾等刻印

75.5×99cm

赵之谦、黄士陵、吴昌硕等刻印

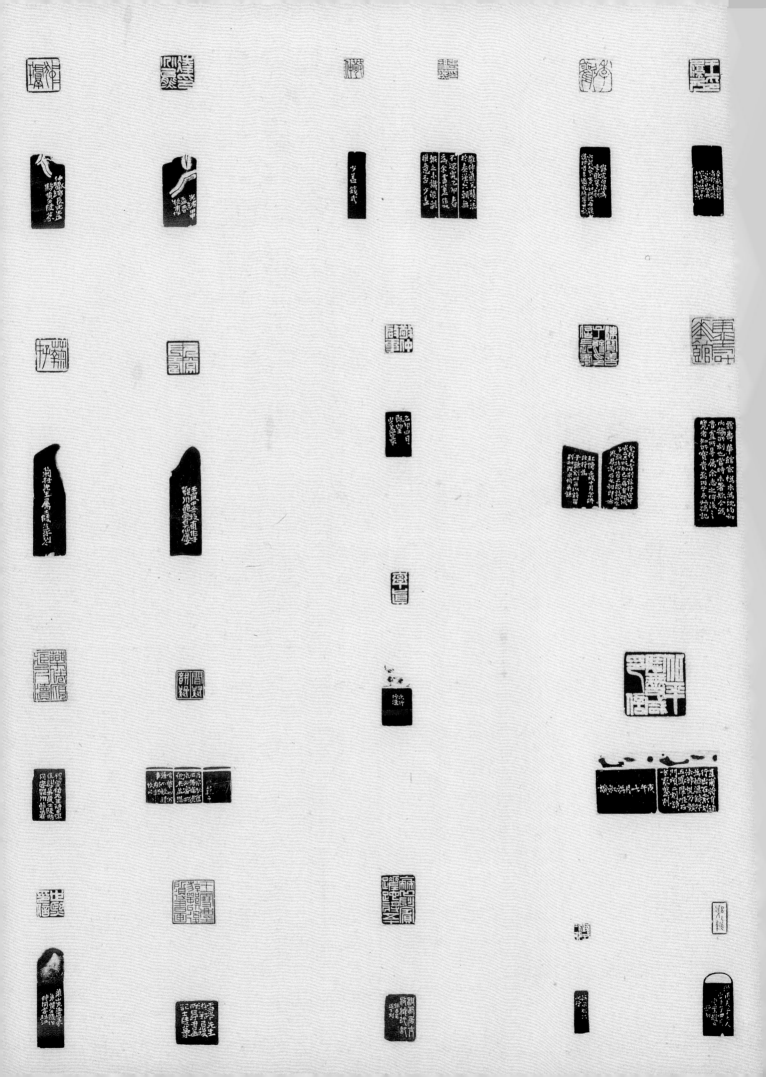

印刻為菜隱吳褆王之輔丁

丁仁、王褆、叶铭、吴隐刻印

75×99.5cm

—丁辅之、王褆、吴隐、叶为铭刻印。

二二〇

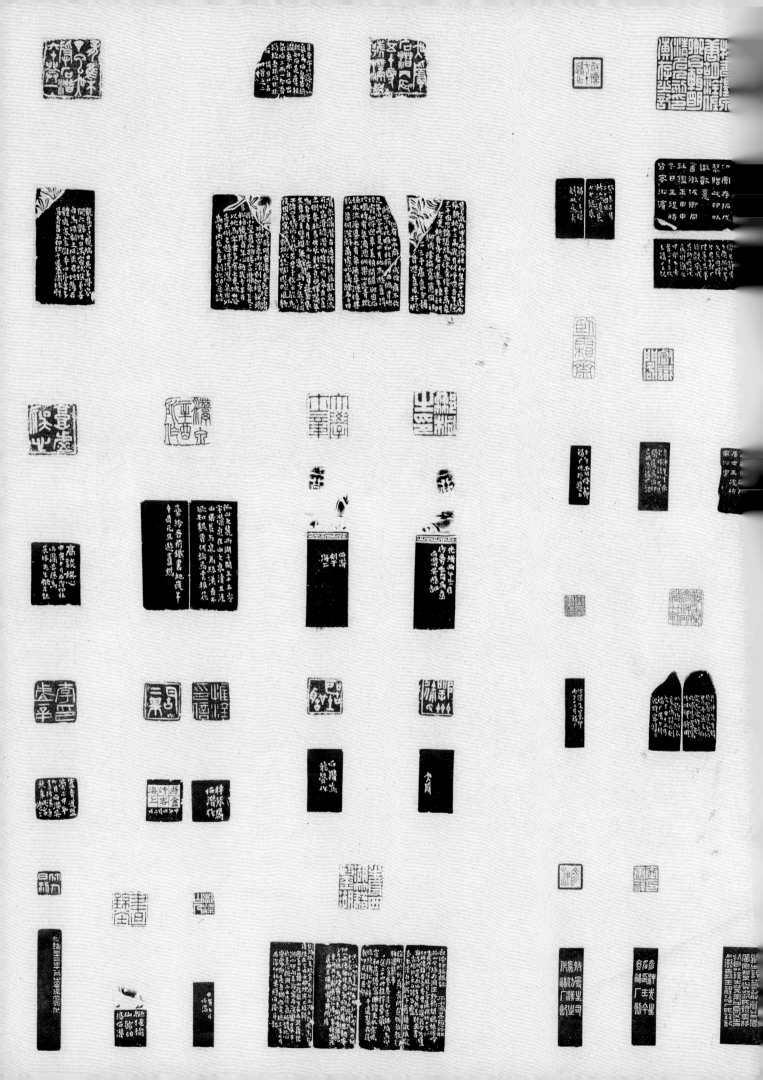

孤山仰止——西泠印社藏金石书画精品选

总　顾　问　　韩天衡

组委会主任　　王宏伟　张炜羽

组委会副主任　朱匀先　韩因之　韩回之　王　臻

编委会委员　　张学津　王轩渲　朱羡煜　张　晴　郏澄琳　诸葛慧

编委会主任　　张炜羽　韩回之

编委会副主任　朱匀先　韩因之

主办单位　　　西泠印社　上海韩天衡美术馆

协办单位　　　上海韩天衡文化艺术基金会

展览时间　　　2023 年 9 月 26 日—12 月 17 日

展览地点　　　上海市嘉定区博乐路 70 号上海韩天衡美术馆展览厅一

封面题字　　　韩天衡